国画山水

技法

详解

晏平 编绘

天津杨柳青画社

作者简介

晏平，国家一级美术师。原天津画院副院长、院艺委会副主任，中国美术家协会会员，中国人民政治协商会议天津市第十三届委员会委员，享受国务院特殊津贴专家，中国民主同盟中央美术院理事，中国民主同盟天津画院副院长，天津美术家协会山水画专委会副主任，中国水墨艺术研究院首席研究员，李可染画院研究员。

图书在版编目（CIP）数据

国画山水技法详解 / 晏平编绘. —天津：天津杨柳青画社，2019.4

ISBN 978-7-5547-0849-1

Ⅰ．①国… Ⅱ．①晏… Ⅲ．①山水画－国画技法－教材 Ⅳ．① J212.26

中国版本图书馆 CIP 数据核字（2019）第 034548 号

出 版 者：天津杨柳青画社

地　　址：天津市河西区佟楼三合里111号

邮政编码：300074

GUOHUA SHANSHUI JIFA XIANGJIE

出 版 人：王勇

编辑部电话：（022） 28379182

市场营销部电话：（022） 28376828　28374517

　　　　　　　　28376998　28376928

传　　真：（022） 28379185

邮购部电话：（022） 28350624

网　　址：www.ylqbook.com

制　　版：北京锋尚制版有限公司

印　　刷：天津市豪迈印务有限公司

开　　本：1/16　889mm×1194mm

印　　张：4

版　　次：2019年4月第1版

印　　次：2019年4月第1次印刷

印　　数：1－3 000册

书　　号：ISBN 978-7-5547-0849-1

定　　价：39.00 元

目录

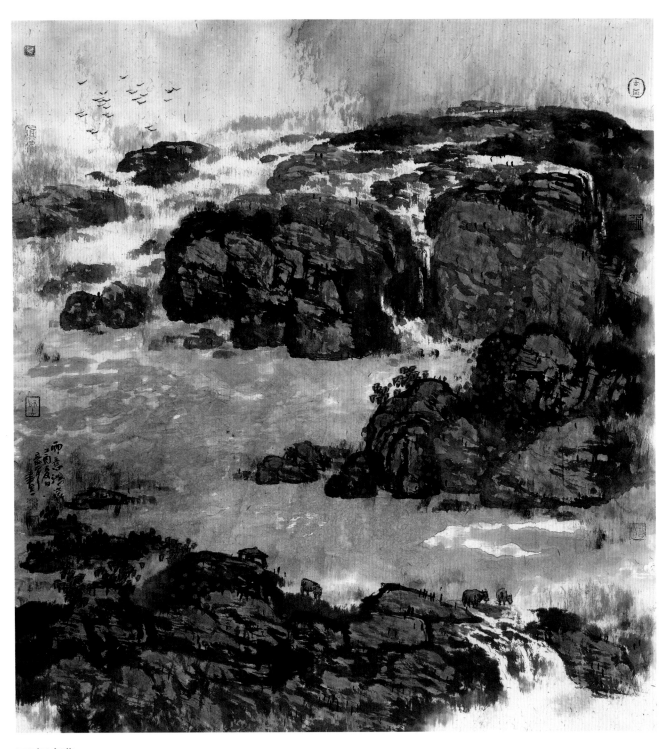

雨意鸿濛

前言

中国文化源远流长。千百年来，传统绘画受其长期的浸润滋养，已经展现出勃勃生机。自唐代中国山水画独立成科至今，创作高峰不断凸显，创作巨匠接连涌现，为中国山水画的欣赏和研习营造了很好的艺术环境。特别是近年来，山水画一直受到人们的广泛重视，它的产生、发展、繁荣，是我们民族文化发展至今的必然结果。在继承优良传统的基础上，形成了独领风骚的良好格局，有力推动了我国山水画的发展进程。

作为中国传统山水画的研习者，在山水画的形成和演变、继承与发展、与人们精神文化生活的关系以及如何创作等方面，有一个由浅入深的了解，这对我们来说必不可少。走正路，对于继承和发展中国传统绘画，有着至关重要的作用。模唐范宋也好，师法造化也罢，经过刻苦努力，能逐渐掌握研习中国画的根本方法，不偏离顾恺之"迁想妙得"以及谢赫"六法"的精髓。

本书的意义仅希望在充分掌握传统的基础上能借古开今，高度重视中国画技法在现实创作中的应用，深刻领会中国艺术精神统领中国山水创作的核心所在。为继承发展中国传统山水文化添砖加瓦。

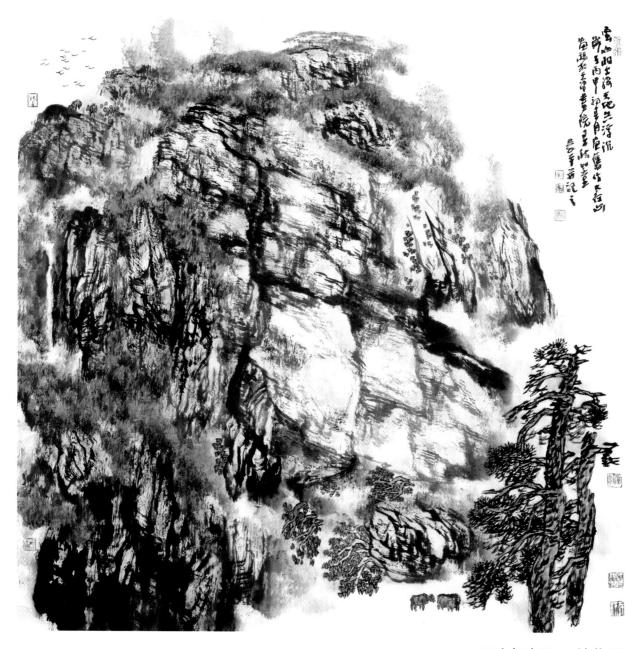

云山相出没　天地共浮沉

1

一、国画山水概述

中国山水画体现了中国人特有的审美情趣，追求含蓄、简练、恬淡和韵律美。强调作者的主观因素，"以情入画""情景交融""迁想妙得"。创作者可以根据自己的感受，赋予对象一定的主观情感。"山形步步移、山形面面观"，对景物的观察，可以任意移动视点，边走边看。

在表现方法上，强调所谓"以骨为质"，就是以"笔法""勾勒"作为画面的骨架。进行创作时，着眼于景物的形态结构，抓住最本质的特征，以和谐的色彩敷设其上。可以运用变形手段夸张和减弱形象表征，品评标准在似与不似之间，能使观者在欣赏的过程中凭借想象进入神妙境界，具有明显的装饰倾向。多年来，不断积累形成的如树木之画法、山石之皴法、水纹之勾法等，成为画家和学习者都能接受的绘画技法。独特的中国绘画表现技法，是每一个研习者都必须掌握的基本技法。

中国传统山水画与中国古代哲学有着极为密切的关系。不同的哲学思想，产生不同的审美意识，形成不同的艺术流派。南朝时，提出山水画的功能是为了"畅想"，其基本思想是肯定艺术的美感享受作用。可谓觞咏余闲，任意挥洒，心游艺苑，兼收并蓄。

绘画与儒、道、佛这三者关系微妙，它们共同构筑了中华民族的艺术观。曰汉曰唐，桑田沧海，就自然观而论，其影响山水画的共同点有三：一是取法自然，用于自然的统一；二是静态与动态的统一；三是客观世界与主观世界的统一。中国山水画深邃的思想内涵，与中国古代哲学有着直接的因果关系。艺事虽微，但大道存焉，取精用宏，可艺入堂奥。

中国书法与中国绘画密切相关，篆隶行草，具臻法度。筑基于笔，变而逾化，善画者莫不工书。品格、形象、神采、情性、气质、灵感、意境、布局、用笔、墨韵、通变等也无不与山水画的美学环节一脉相通。

中国山水画具有强烈的民族性和本土性。在漫长的发展过程中，历代画家对自然的认识不断深入，绘画手法不断革新，山水画坛展现了绚烂多彩的面貌。

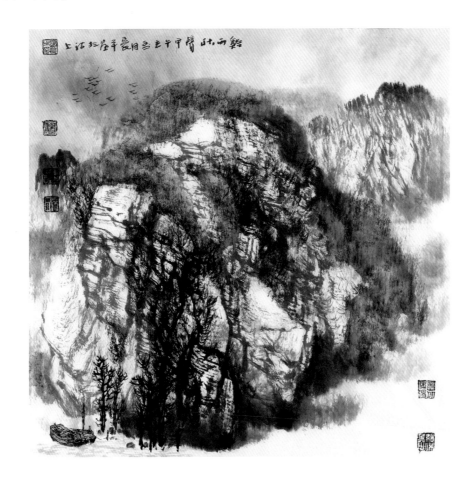

二、国画画材介绍

笔：笔的种类很多，研习者可选择适合自己的毛笔，结合自己性格特征，充分发挥不同毫质特点，生发自然物象。从笔性分为硬毫笔、软毫笔和兼毫笔。

硬毫笔，如狼毫笔、兔毫笔、石獾笔等。特点是劲挺、刚健、有弹性，含水量少。有挺拔苍劲的笔性，缺少含蓄。

软毫笔，如羊毫，含水量多，锋柔软、劲绵，运行中笔线含蓄变化较多，柔中见刚，多用于染色。长锋羊毫，笔线连绵，变化多端、趣味无穷。

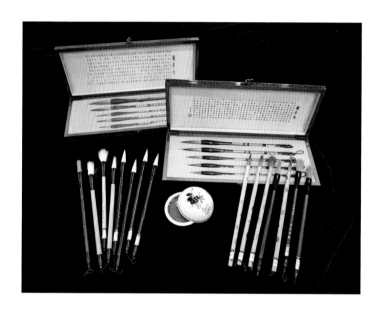

兼毫笔，内部狼毫为主、外部包裹羊毫，有较强弹性，适合画刚健劲挺之物。画家多用此笔作画，刚柔相济，渲淡而雅，用笔可苍可润，既不显纵横安笔，又不蹈轻薄促弱。

笔与作画有密不可分的关系。勾勒用硬毫，着色用软毫，工细用新笔，写意用退笔，点苔用硬退笔，要根据技法选笔。工欲善其事，必先利其器，笔在笔墨纸砚中为重中之重。

墨：传统墨有油烟、松烟、漆烟三种。一般常用的是油烟墨，油烟墨黑且有光泽，淡墨亦有墨彩。

松烟墨多以古松烧烟制成，没有丰富的浓淡墨层次，书法家多用，漆烟特别黟黑，在勾、点、提、醒画面时使用。

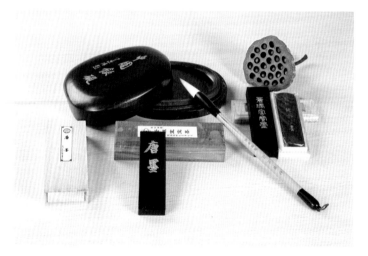

大量使用的是一种同级墨汁，基本上达到了古墨研磨的效果。工笔画多用块墨，用砚研墨，以到达更细腻分层的目的。

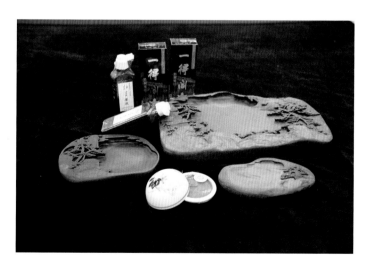

砚：砚是研墨用的工具。要求石质细、发墨快。中国有四大名砚，而现在砚的产地和种类增加许多，特点各异。

纸：宣纸是中国画传统用纸，是宣城市特产，为一种手工生产的纸。原料是青檀树皮和燎草，须经过很多道工序制作而成。上好的宣纸严格按照传统工艺流程制作，可达到"纸寿千年"。

上等皮料称特净，净皮，料半，单宣。宣纸的特点是洁白如玉，柔韧细绵，厚薄均匀，迎光看有团团云状纹，遇水渗化均匀，笔触清晰。一般研习，不必过于苛求用纸，可待具有一定绘画基础后，再逐渐增加纸的质量和层次要求。

通常的宣纸都是生宣纸，也有特殊的需要须改变其性能，除生宣纸外还有熟宣纸和半生半熟的宣纸。

中国古代在生产纸以前就用绢作画，一直延续到现在。新织成的绢为生绢，熟绢要进行加工。绢性与纸性有不同效果，需分别掌握。

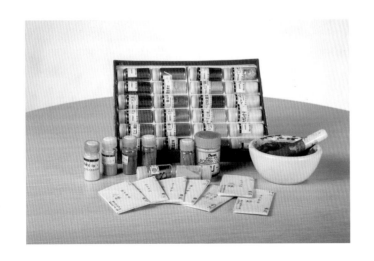

色：中国画着色主要是采用矿物质、植物质颜料，保有其鲜明的个性和绘画效果。有经验的画家，仍保持采用传统颜料和自制颜料的习惯。特别是重彩工笔山水，矿物颜料运用较多。近年来，国内外对矿物颜料的研用有很多新科技，为画面效果增色许多。上好颜料在传统泼色、工笔山水画中的运用，其亮丽、沉稳、持重、耐看等特点是不可替代的。

笔、纸、墨、砚称为"文房四宝"。作画少不了精良的工具材料，要从方便作画的角度去选用。笔的得心应手，墨的层次光泽，纸的自然、渗化，墨的质细、发墨是画好一张画的物质基础。

画中国画要配备一条较大的画案，除一头须放置墨盘、色盘、水盆、镇纸等用具外，以能放置一张四至六尺纸为宜。习惯站立绘画者，可立板或在墙上贴毛毡创作。

三、山水画笔法

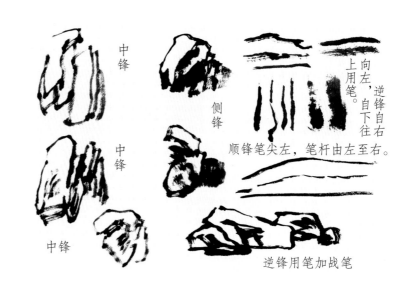

中锋，直握毛笔，笔锋保持在笔画中央，运笔均匀，线条圆浑庄重。

侧锋，将笔侧斜成半卧状，笔尖实、笔根虚，侧锋能粗能细，运用广泛、变化多。

逆锋，将笔头倒逆而行，状如犁头破土。方向是自上而下、自右而左。

顺锋，又称拖笔，笔腰或笔根在线的前端，线似在纸面飘行，取其轻盈虚渺的线感。

战笔，行笔中微有抖动，表达滞涩又凝重的线感。侧锋、逆锋、中锋都有运用。

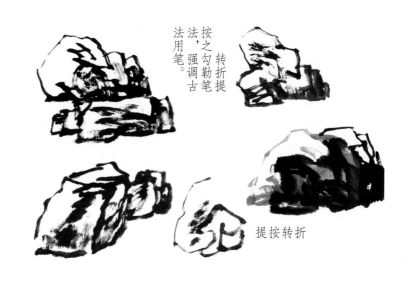

转折提按，"转"是画圆的手段，产生圆匀的线形。"折"是画方的手段，有提顿转折。"提"是表现细线的手段，提中有压。"按"是行笔中的停顿，笔力向下。"转折提按"体现了笔线方圆粗细的基本形态。起要有锋，转要有波，放要留得住，收要提得起，一笔如此，千万笔莫不如此。用笔是中国画形态表现的核心。

勾勒、皴擦和点染，无一不是"笔法"。"笔法"是由毫端移动而产生出的笔迹形态，被形象地称之为"骨"。唐代张彦远在《历代名画记》中指出："夫象物必在于形似，形似须全其骨气，骨气形似，皆本于立意而归乎用笔。"

"笔法"在宣纸上所展现出不同状态的形式美，是构成中国画独特美感的必不可少的因素。"刚健婀娜""浑融朴茂""枯藤蟠结""奔雷坠石"，必须掌握好枯湿、刚柔、方圆、曲直、粗细、疏密节奏等变化。运笔元气淋漓，笔须留得住纸，力透纸背，是为上乘。

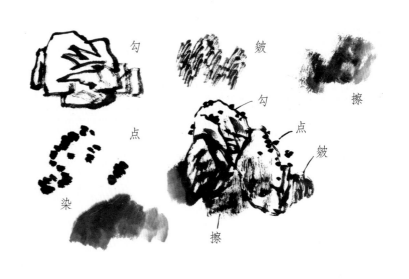

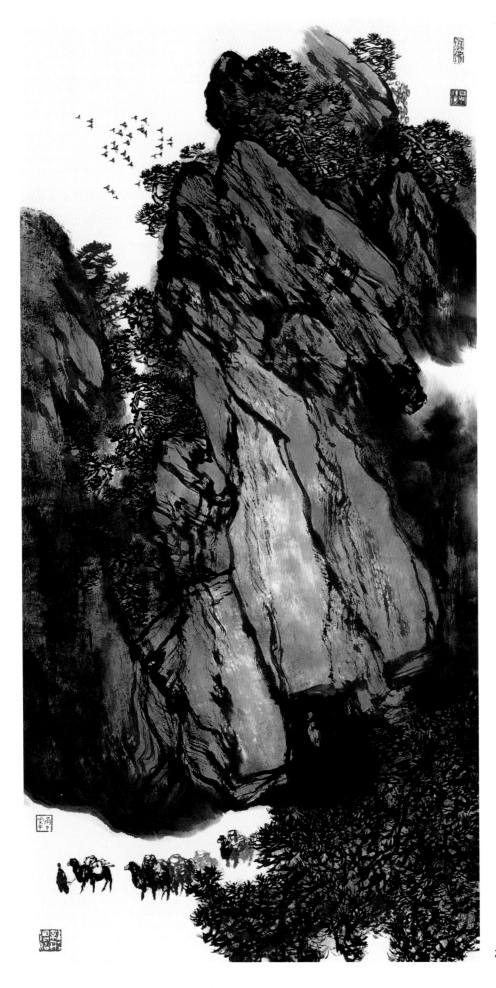

松山行旅

6

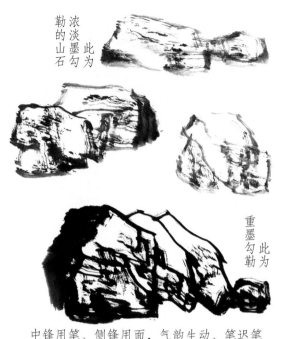

浓淡墨勾勒的山石 此为

此为 重墨勾勒

中锋用笔、侧锋用面，气韵生动、笔迟笔涩，浓淡干湿自然显现，湿墨与黑白相生，滞重与迅捷并用。

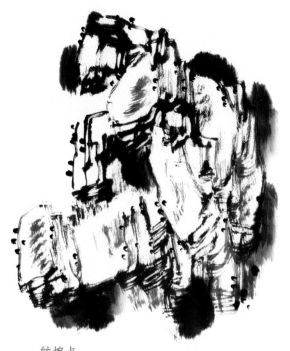

皴擦点
山峰画法，中锋、侧锋、逆锋、拖笔。

作画者强调"凡作一图，用笔有粗有细、有浓有淡、有干有湿，方为好手。"

毫笔蘸墨浓淡，着水深浅，其效果自不相同，作者应根据枯湿效果，及时调整运笔速度。所谓方笔，同样是一种运笔效果，在转折之处，这种效果更趋明显。行笔的曲与直应把握适当，交替运用更能产生节奏之美。

骨法，泛指一切物象的形态和结构。山水画要表现的形和貌，树石的结构和肌理也在骨法的要求范畴之内。笔中含有骨力，不能棉软，多用中锋，善用侧锋。画若刚而不柔，枯而不润，即入野狐。

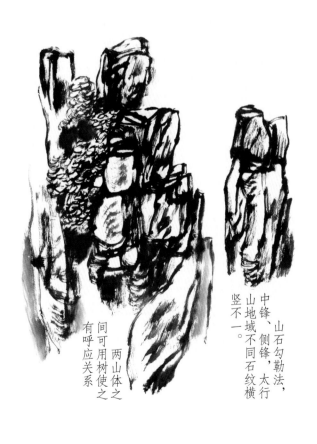

两山体之间可用树使之有呼应关系

山石勾勒法，中锋、侧锋，地域不同石纹横竖不一。太行山中

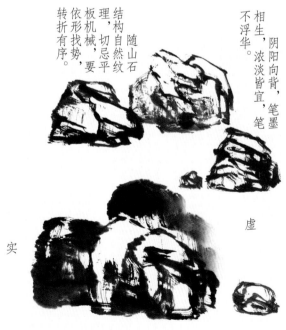

结构随山石理，依形机，板切忌平，要找势，转折有序。

相生，阴阳向背，笔墨浓淡皆宜，不浮华。

实

虚

石分三面，勾勒是画山石的主要形式。要由内及外，由浅而面结合，浑圆一体有石质感。画形体，画转折。

7

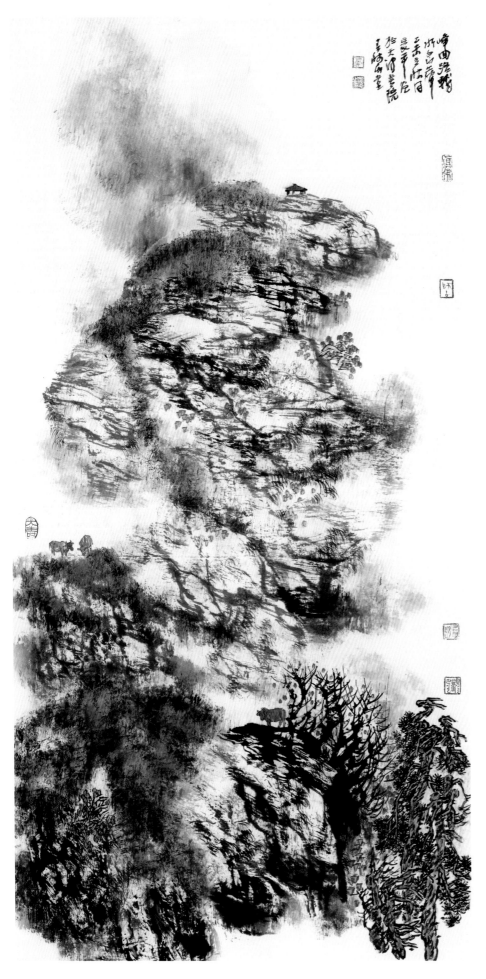

峰回路转水泉哗

以竖纹为主的山石勾勒。虚实争让，尽在纸上。画出主体线的节奏变化，中锋、侧锋拖笔，

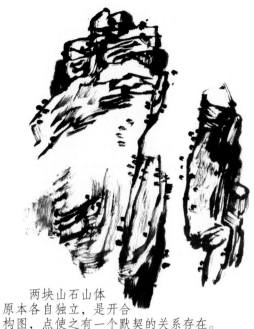

两块山石山体
原本各自独立，是开合
构图，点使之有一个默契的关系存在。

　　勾，山水、树石均以勾的方式画出基本形态。勾在画面中往往是主线，一是表现主旨的线，二是表现气律和风韵，是表现结构的用笔，是造型的手段。

　　皴，皴是侧锋短线，行笔多自上而下，皴法用枯笔取苍态。如披麻皴、斧劈皴。皴是对勾的补充和辅佐，皴可以复加追求层次上的丰厚，但要注意画面松动，切忌复皴过程中变成僵黑。

　　擦，是横卧笔身，用笔腹上下左右搓动，减弱笔痕加强松毛的墨迹。可浓可淡。擦可起统一画面的作用，皴有笔法，擦将笔迹减弱。不能过于强调擦笔，破坏了生动的画面。

　　点，点在中国画中运用非常广泛，起"提"和"醒"的作用。点是表达多种形象的符号，起"助山之苍茫"的作用，点是画面的平衡剂，又是画面的调节阀，在山水画中显得尤为重要。古人点的运用非常精彩，要好好加以借鉴。

　　染，染是一种着墨和色的笔法。有平染、承染、罩染、衬染种种。一次不足，可以再染，直到画面有完整的境界气氛为止。多次染法注重大效果，单次渲染要求见笔。

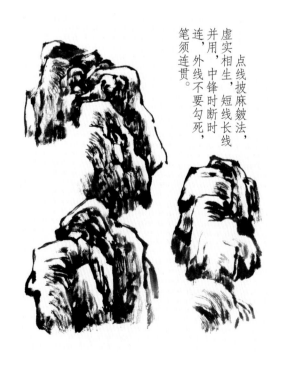

虚实相生，点线披麻皴法，短线长线并用，中锋时断时连，外线不要勾死，笔须连贯。

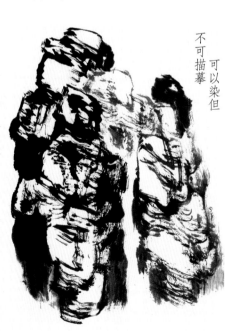

不可描摹可以染但目，画山可从某块局部山石入手，可不拘于一石面，无全山，勾勒中用笔可偶断时连，石脉贯通。

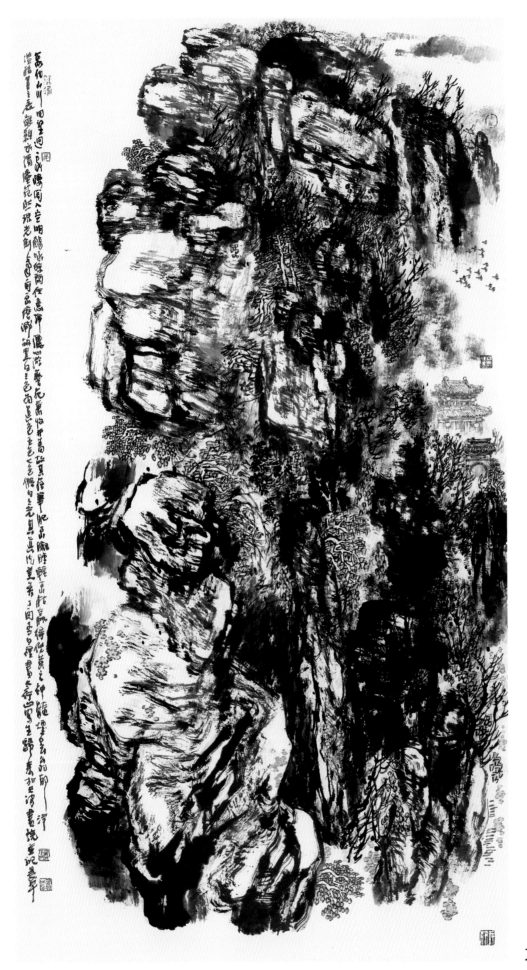

万仞山川回望迥

四、画树法

画树的粗壮枝干，一般用双钩法，小枝用单勾的方式表现。用中锋加侧锋的用笔，画出枝干的形体结构，树枝的形状基本为鹿角形，小枝根据大枝出，三枝九顶，枝子有疏有密、有粗有细，有倾斜、有依偎、有回转。

在水墨关系的前后处理中，要前浓后淡、前实后虚，总体地拉开关系。

根，有藏根、露根之别，露根有很美的造型姿态，根部生长复杂，要分出前后层次，表现好树根与地面的关系。

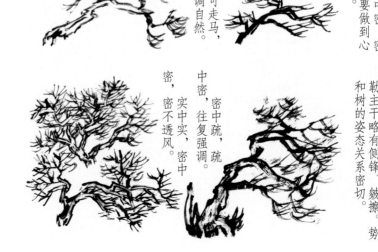

树丛和枝叶不同勾勒点染法，行笔要有收笔。不能简单画圆圈。笔要按得下、抬得起。丛树的双钩、单勾和点染法。

松针分部
树干姿态

多用中锋
树法勾勒

干湿并用
叶片虚实

着重强调自然。
疏可走马，

中疏，疏中密，要做到心中有树。密

实中实，密中密，密不透风。
密中疏，中密，往复强调。

树干与枝皆用中锋、皴擦。势
勒主干略有侧锋，
和树的姿态关系密切。
勾

11

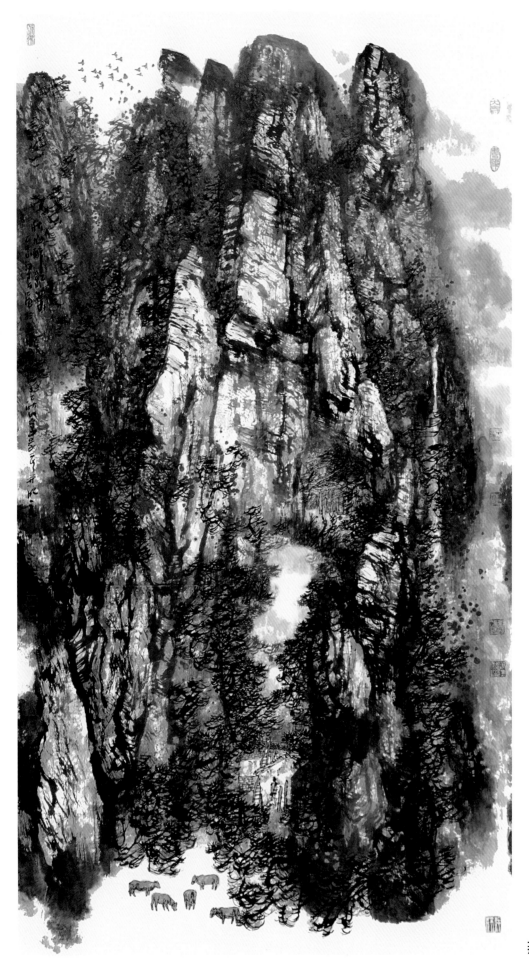

燕山秋红

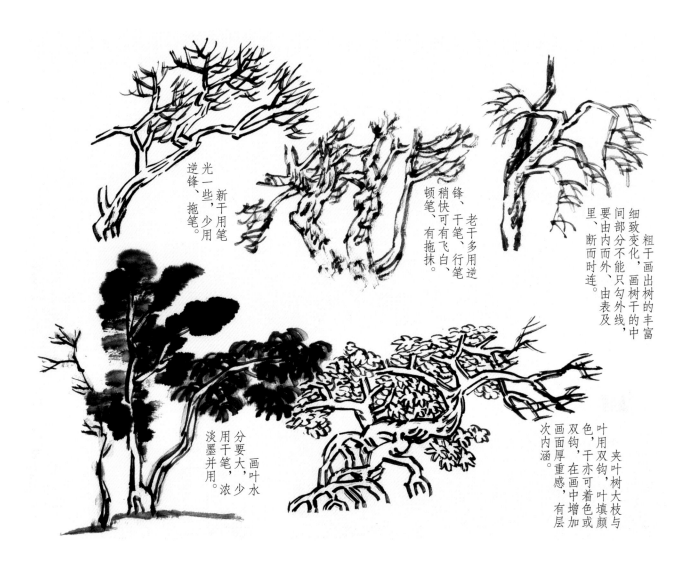

逆光一些，新干用笔锋、拖笔。

老干多用逆锋、干笔、行笔，稍快可有飞白、顿笔、有拖抹。

粗干画出树干的丰富细致变化，画树干的中间部分不能只勾外线，要由内而外、由表及里、断而时连。

画叶水分要大，少用干笔，浓淡墨并用。

夹叶树大枝与叶用双钩，叶填颜色，干亦可着色或双钩，在画中增加画面厚重感，有层次内涵。

树干的形状各异，粗直圆浑，细弯扁平，各不相同，大都表皮粗糙，有转折、有节疤、多分叉。用笔要坚实挺拔，树如屈铁，要从笔触中见精神。中锋、侧锋、逆锋、拖笔可以并用。画树皮要找到适合此种树木特征的皴法，一般多用侧锋。树的节疤，用较浓墨点出凹陷，老树多节疤。

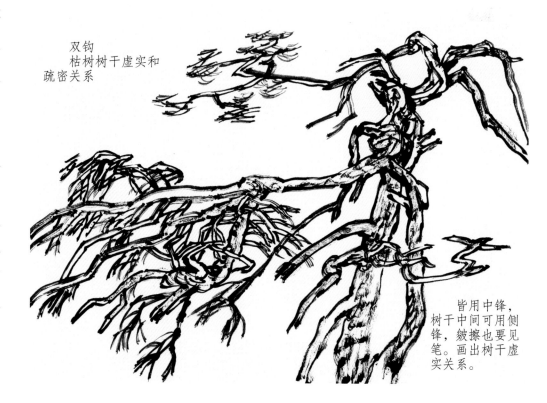

双钩枯树树干虚实和疏密关系

皆用中锋，树干中间可用侧锋，皴擦也要见笔。画出树干虚实关系。

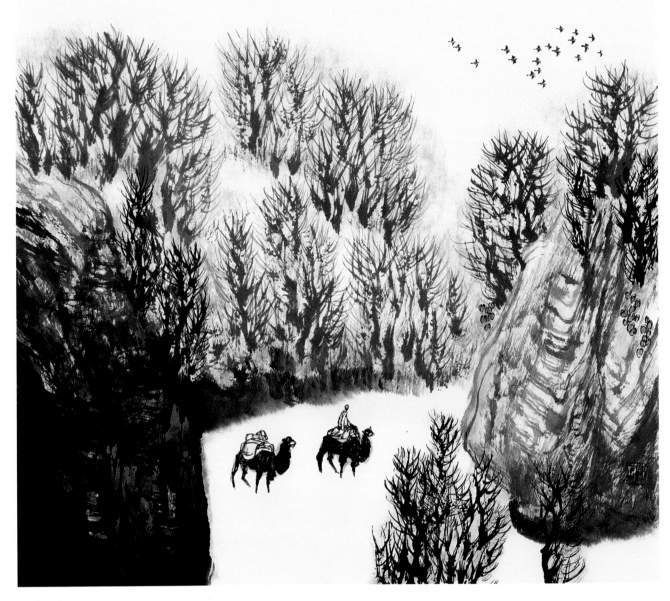

秋冬时日

古人创造的点叶法、夹叶法，表现力丰富。

树的叶形千变万化，抓住重点，无须将每种叶形都表现出来。可用胡椒点、圆头空心点、大混点、小混点、仰头点、垂叶点等等表现。单叶又包括个字点、介字点、梅花点、菊花点、椿叶点等。夹叶用双钩法，夹叶的线条短促挺劲，夹叶的中空用于填色，并与点叶形成丰富变化的协调关系。

以笔形和象形定名的画叶法是中国画的一种艺术程式。这种程式是古人在长期的艺术实践中提炼出来的，是山水画进程的标志。（可参见中图和下图。）

松树，皮如鳞，画家常以侧锋画出扁圆来表示。松皮表现应根据画面进行调节，必要时树干可不画鳞圈，保留空白。

松针，一般八至十针组成，根据画面构成增减。松针左右笔稍长略扁。松针的用笔应用焦浓墨，写意法则笔中有水墨浓淡，前浓后淡或上浓下淡。马尾松针较长，勾松针围绕主心展开，上重下轻呈长圆形。

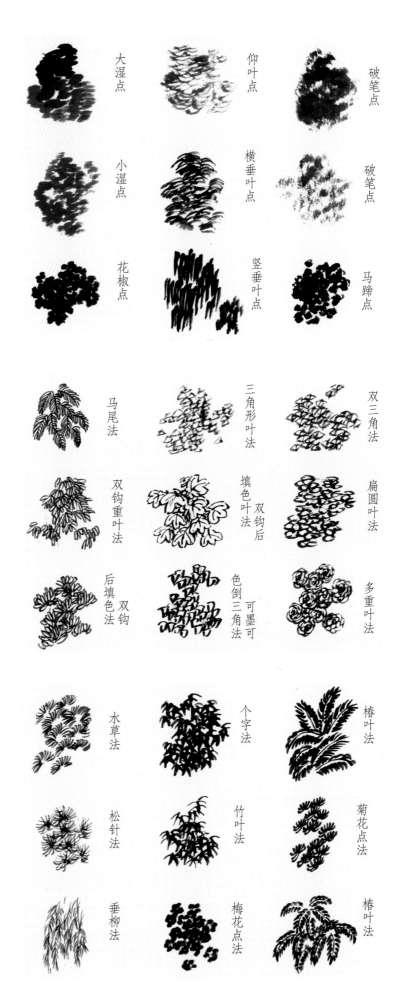

大湿点　仰叶点　破笔点
小湿点　横垂叶点　破笔点
花椒点　竖垂叶点　马蹄点

马尾法　三角形叶法　双三角法
双钩重叶法　填色叶法双钩后　扁圆叶法
后填色双钩法　色倒三角法可墨可　多重叶法

水草法　个字法　椿叶法
松针法　竹叶法　菊花点法
垂柳法　梅花点法　椿叶法

15

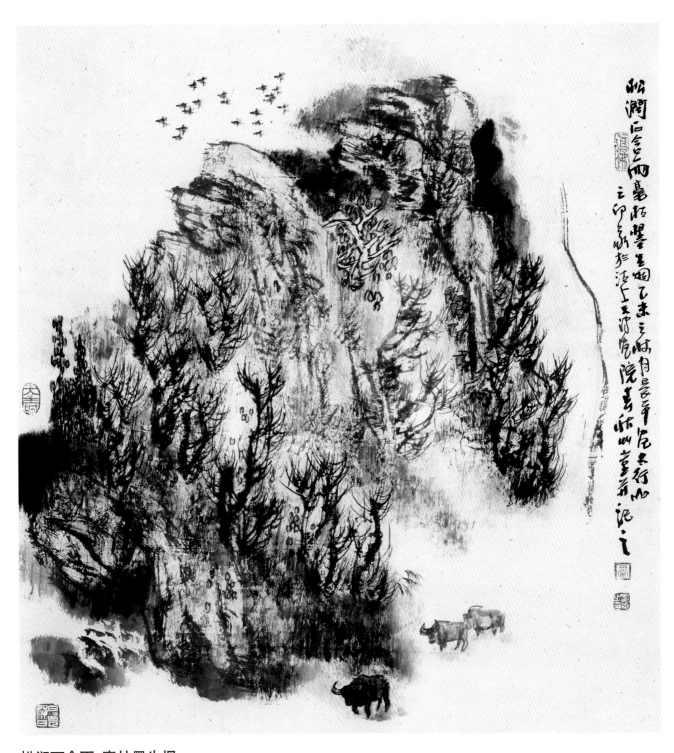

松润石含雨　毫枯墨生烟

成林的树木，几棵树在一起形态上要有高低、正斜、倚让、顾盼之态。关键是画好前二、三株。树的形态是复杂的，主宾、偃仰、争让、秉承、正斜、伸缩、疏密、粗细、黑白、曲直、长短等关系要合理安排。

　　柳树，多生长于庭院、水边、村头、河滩。主干粗短多杈，大枝分枝较低，总体向上斜出，小枝末端向下弯曲。中锋用笔，寓刚于柔。柳条用细笔中锋勾出，前后层次分明。春柳新芽柔嫩清新，勾勒后设色多新绿。夏柳叶茂枝密，郁郁葱葱，枝子单勾，可画柳叶，亦可直接着色。秋柳渐趋凋零，画法同夏柳。冬柳唯见枝条，因而只勾柳条。

　　梧桐是落叶乔木，干直且高大，叶掌状呈三裂或五裂，叶柄较长。叶片阔大形态饱满，双钩法勾出，填色。半工写双钩法，效果清新明亮。

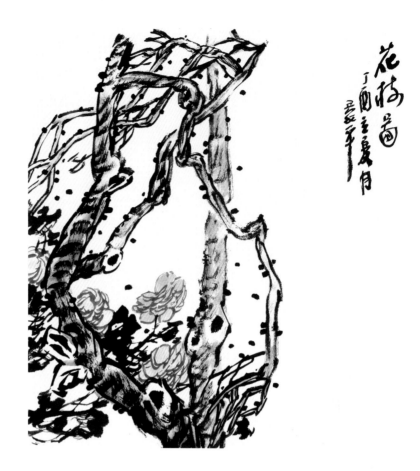

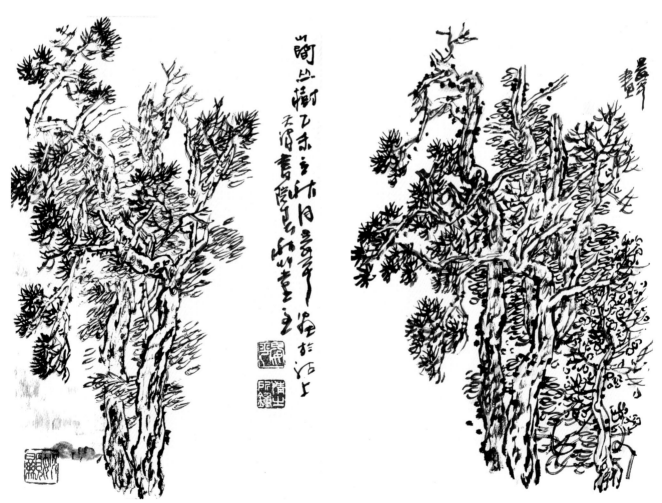

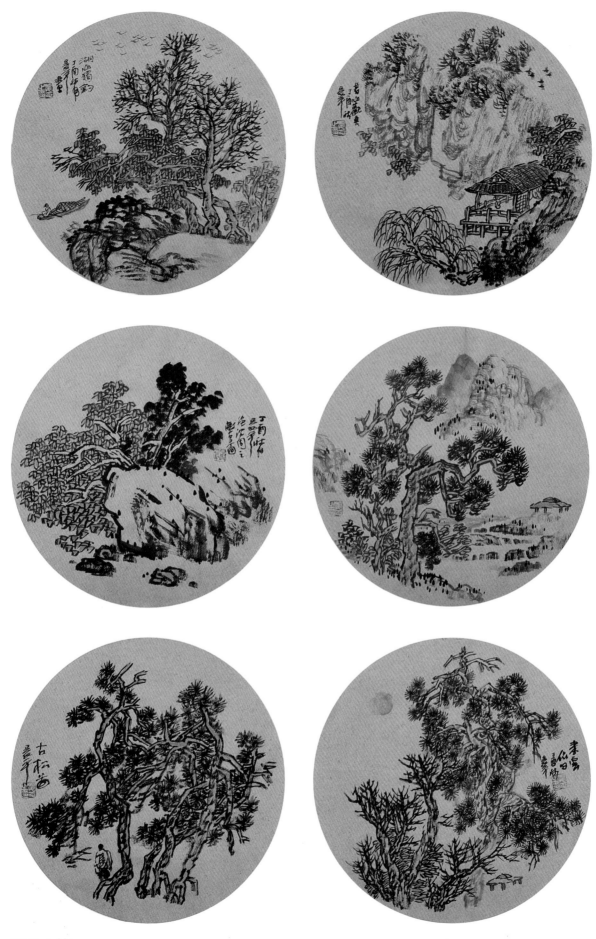

圆光六帧

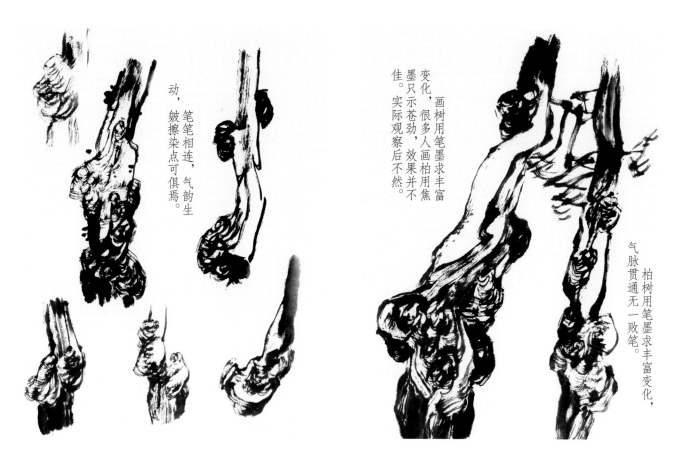

动，笔笔相连，皴擦染点可俱焉。气韵生

画树用笔墨求丰富变化，很多人画柏用焦墨只示苍劲，效果并不佳。实际观察后不然。

柏树用笔墨求丰富变化，气脉贯通无一败笔。

　　柏树，有刺柏、龙柏、小桧柏之分。古柏主干粗大，枝干盘曲。中锋画干、枝、节、皮，以厚重的笔线表现树体。随树干起伏依次勾出，运行中笔有转动。柏叶聚点成丛，一般用圆点表现，攒三聚五，也可以破笔散点，也可用干枯笔擦染法表现。柏叶不能点满。画带颜色的柏叶，可先着叶色，后趁半干时点画浓墨。

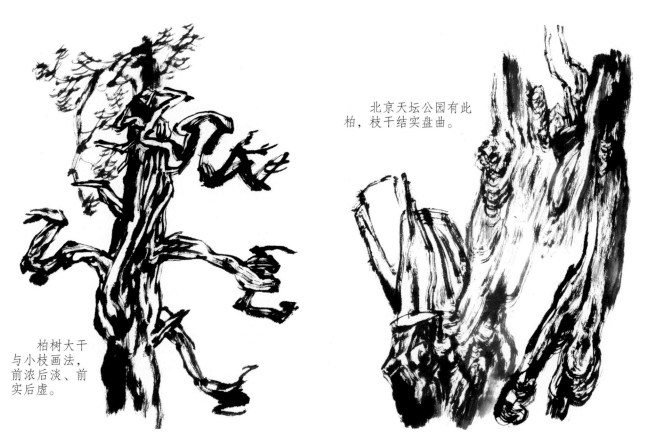

北京天坛公园有此柏，枝干结实盘曲。

柏树大干与小枝画法，前浓后淡、前实后虚。

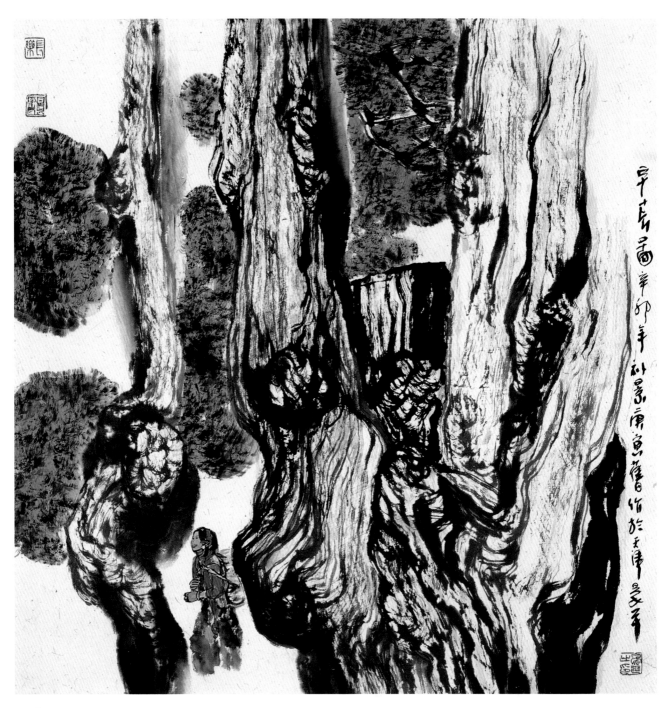

早春图

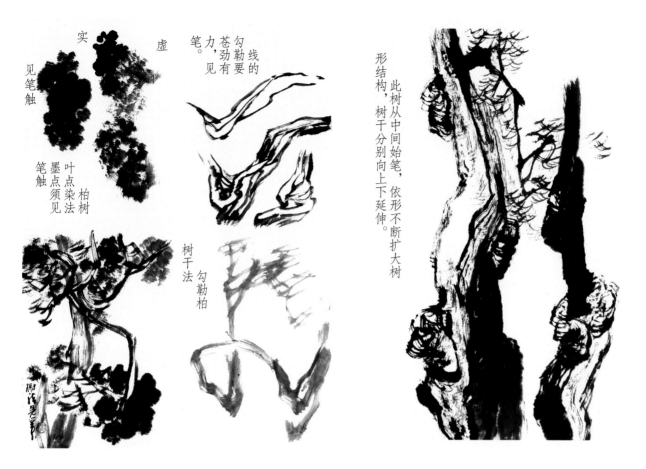

柏树树形姿态万千，主干多呈螺旋扭转之状，雄强苍劲，小枝有疏密有致的树叶及枯枝。以中锋为主勾勒树干，侧锋表现树身，墨要浓淡干湿并用，用笔要苍、涩及飞白兼具，以产生很好的效果。

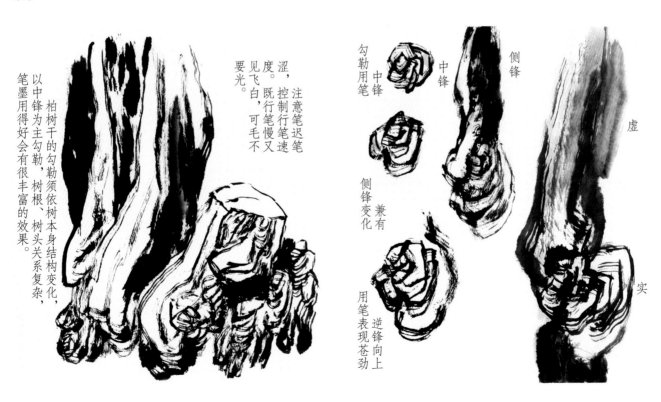

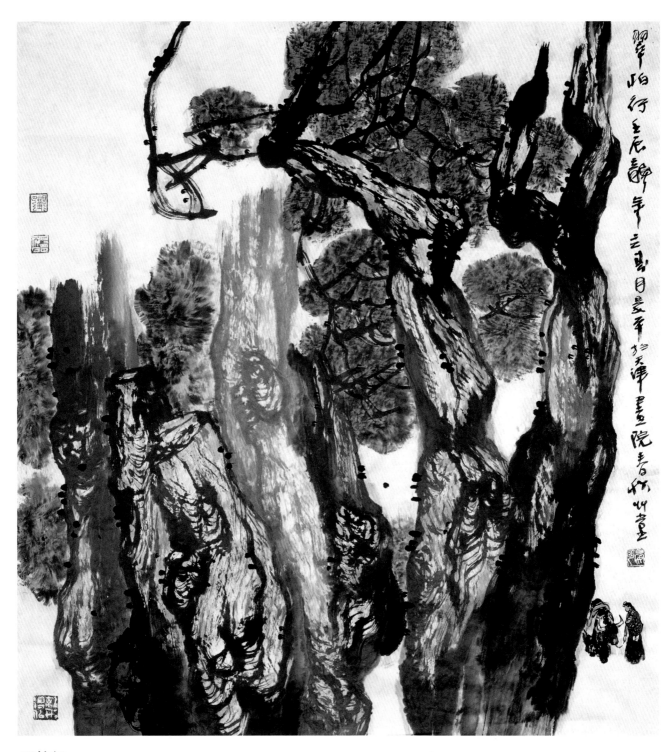

翠柏行

五、山石皴法

皴法是用笔墨线条表现山岳岩石的凹凸、明晦、起伏结构的一种方法。皴法来源于对自然的观察，是国画主要的表现手法。中国画的皴法是对自然状貌的升华，具有一定的程式性，是一种独到的艺术语言。

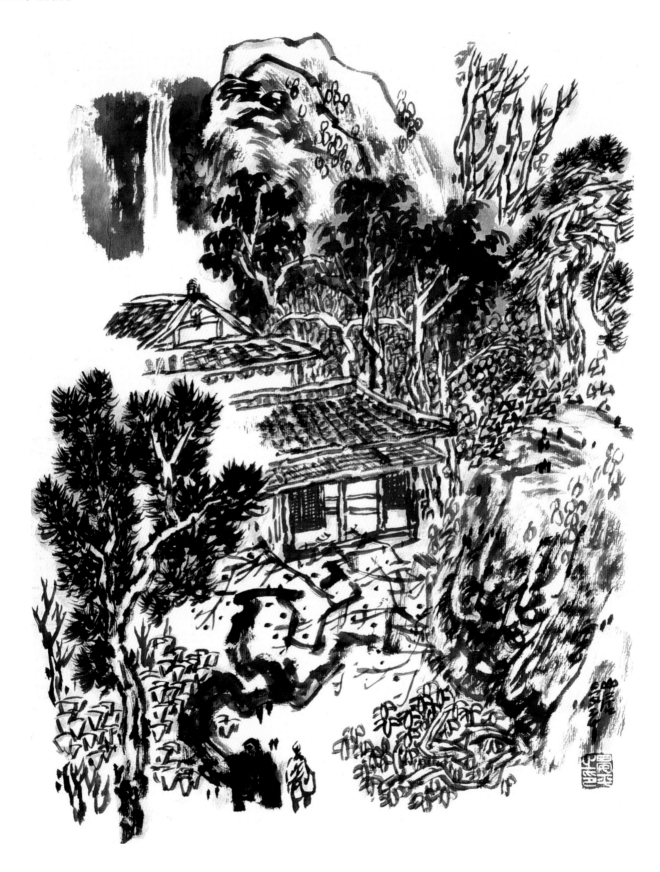

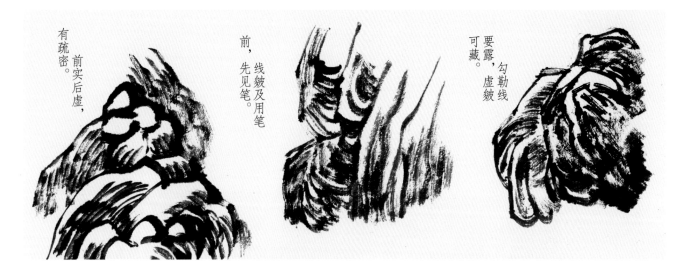

要露，勾勒线可藏。虚皴

前，线皴及用笔先见笔。

有疏密，前实后虚。

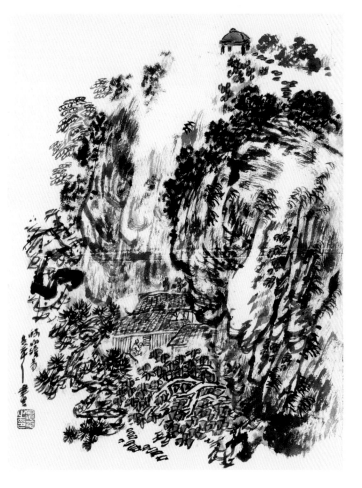

石分三面，即可以根据中国画的笔法线条，表现石面的明晦、凹凸以及它的体积感。勾是画石的主要形式，勾廓取得石块的外形、内象、动势，同时也勾取除此以外的主要线条。勾画时，要注意笔线表现树石时的停顿和转折，这种停顿与转折切忌平板、机械、等分、对称。要抓住特点，提炼主要形线。

披麻皴是最常见的一种皴法，先将山形的骨线勾出，中锋用笔，稳健有力。骨线走笔略带弧形，有时也可以勾皴结合，边勾边皴。

披麻皴的皴笔一般从山脚凹陷处皴起，凸处明亮、凹陷处黝黯深厚。笔法以侧锋为主，略带中锋，干湿浓淡自然处置，皴擦并用。可以层层深厚，亦可以单次完成。

卷云皴的山石的外廓形态圆转如卷云，中锋用笔，总体上平淡有清幽的感觉。画面求松动、空灵的景境。

解索皴是以扭曲的线型表现山石的结构关系和纹理。要注意整体地把握它的疏密聚散，线条要宛转虚化，疏密虚实，统摄全局。

斧劈皴表现岩石坚利陡峭、断裂风化之后，切削转折的石面关系。中锋勾廓，廓线须符合石貌的特征。侧锋皴劈，侧锋落笔，起笔下按，用力劈运，首重尾轻，有一种由上向下的力度，劈后轻提。皴笔有轻有重、有疏有密。斧劈皴有大斧劈、小斧劈两种，应用广泛。

折带皴，以勾廓线为起手，用拖笔顺锋或逆笔倒推，期间勾皴兼用，间或在空白的石面上补以其他用笔。折带皴主要指勾皴手法上的一种表现。

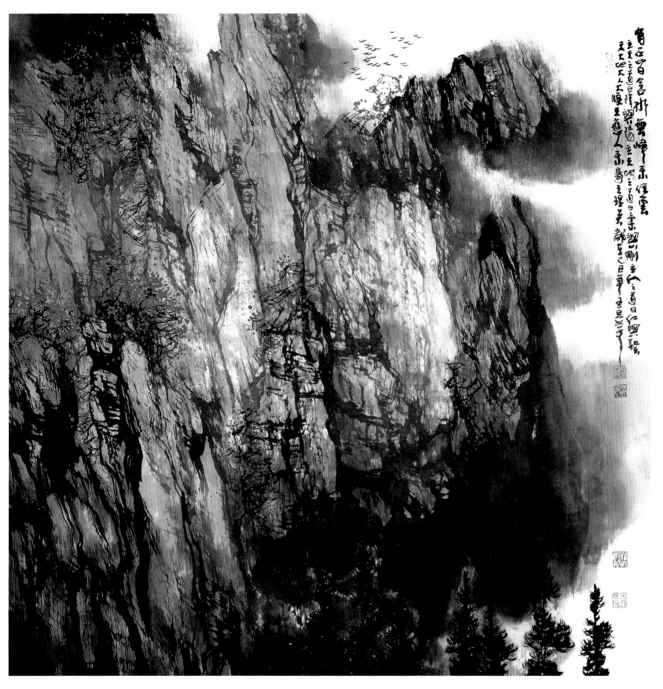

有石皆含水 无峰不住云

六、山峰画法

山体宏大的气势能鼓舞震慑人的精神。笔法塑造是峰峦的主要表现手段，山形的外廓和内廓结构线用稳健、坚挺、苍厚的笔法，依山体本身结构勾出。勾即以笔线表现山的形态、脉势和结构，用笔多为中锋。

有的山体勾皴结合，用笔线勾取山形外廓和主要内廓线，同时进行皴染的画法，现在多有运用。一幅画，特别是大型创作，拘于一法者已不多见。创作过程中，需要不断地添加皴笔、复加渲染。很难用一法机械地加以界定，特定技法掌握了，表现中有时是相互转化或部分顺逆颠倒的，胸有成竹，自然山形就能在笔墨的虚实转换中逐渐耸立。

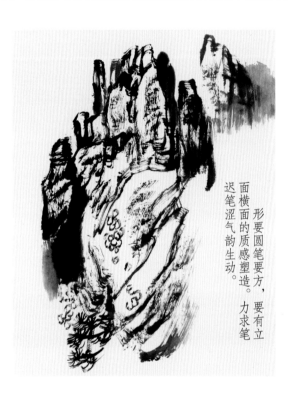

形要圆笔要方，要有立面横面的质感塑造。力求笔迟笔涩气韵生动。

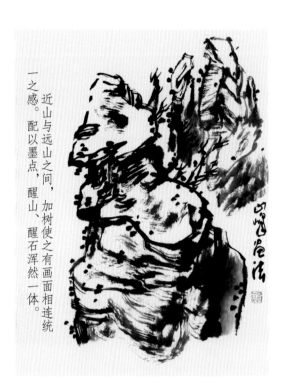

近山与远山之间，加树使之有画面相连统一之感。配以墨点，醒山、醒石浑然一体。

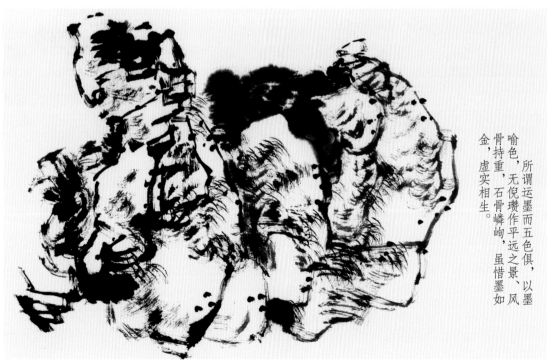

所谓运墨而五色俱，以墨喻色，无倪瓒作平远之景、风骨持重，石骨嶙峋，虽惜墨如金，虚实相生。

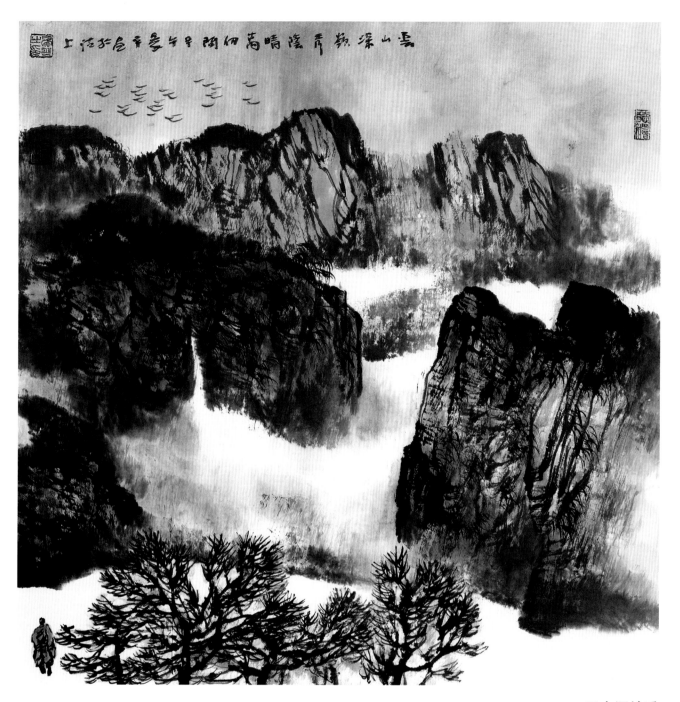

云山深岭秀

随着绘画技巧的不断深入，笔法或方硬老辣，或苍厚沉稳，或潇洒飞扬，或圆浑华滋。绘画创作时，行笔要意在笔先。要注意轮廓的基本构成，线所表现山石的走向趋势、布白及笔触，笔法的一致，达到笔线形态的统一，自然气韵生动。

画山峦，充分发挥笔墨之长，要笔力有气，墨华有韵，行笔有粗细和疏密的不同，行笔中包含墨法的浓淡干湿和种种处理技巧，立意要高。

山水画中处处存在着对比因素，有层次的对比，有黑白浓淡的对比，有详略简繁的对比。要大胆落笔，细心收拾，笔与笔相兼，石与石相连，块面结合，层层叠加地加以塑造。

山峦的表现追求丰厚，用繁皴密点的方法把画面表现得丰富，要能疏中密、密中疏、疏中疏、密中密，能做至密而后疏者得其内美，最后达到无限深厚的意境。

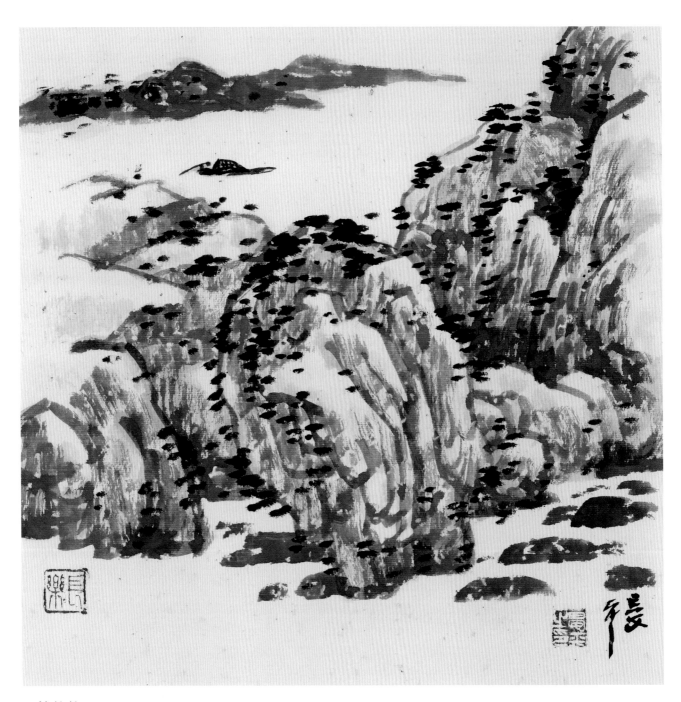

一棹依依

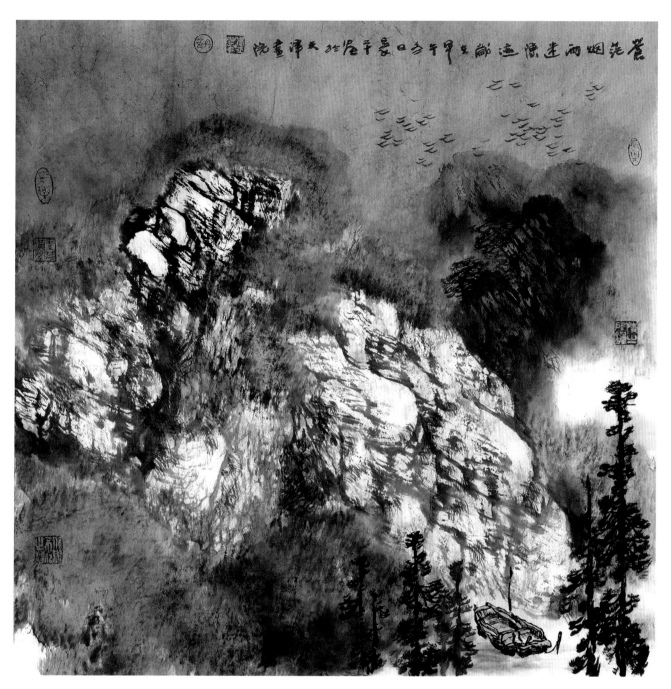

苍茫烟雨迷陈迹

墨法必须借助笔法展开，笔墨相互配合，不可硬分。

北方的干燥空气与南方的湿润气候对生宣纸的影响很大。北方画家在南方雨季画画，常会有纸笔不饱的感觉，需要适当加以应对。用墨，大体根据画面需要来设置，但笔在运行时应考虑到时间、空间、纸面对墨和水的接受程度，艺术表现过程中的快慢、强弱等因素也在考量范围内。笔端之墨有个从浓到淡的过渡，运用墨变，形成对比。

中国画历来强调用笔，对笔法、笔力、笔意、笔感有所追求，同时又强调墨的发挥。筑基于笔，建勋于墨，使笔墨变化于无穷。水墨也有独立的审美价值，通过墨的浓淡分布，墨象的韵律和节奏，产生无限生机。

同时，水的渗化是中国画的重要技法之一，墨随水晕，产生种种迹象，画得浑厚华滋，用水不可或缺。正所谓画的气韵生动，溢于楮墨间。

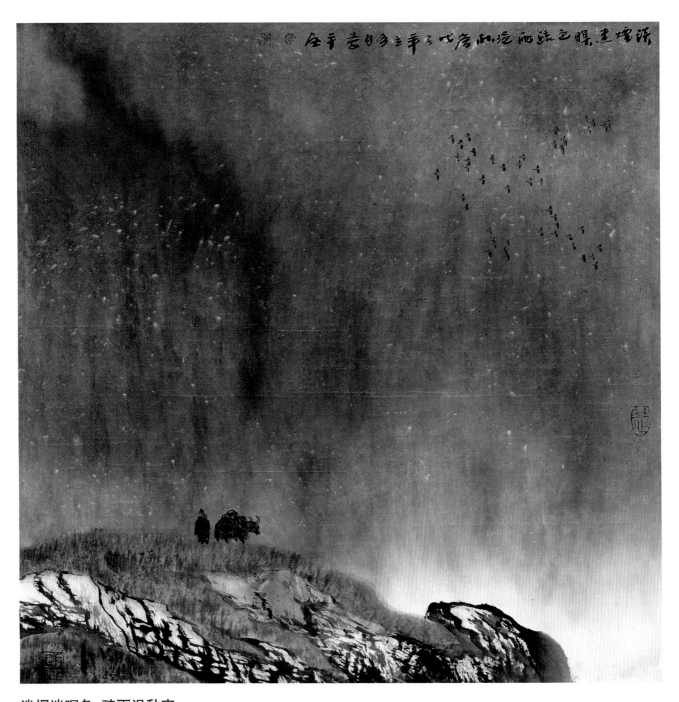

淡烟迷暝色 疏雨浥秋容

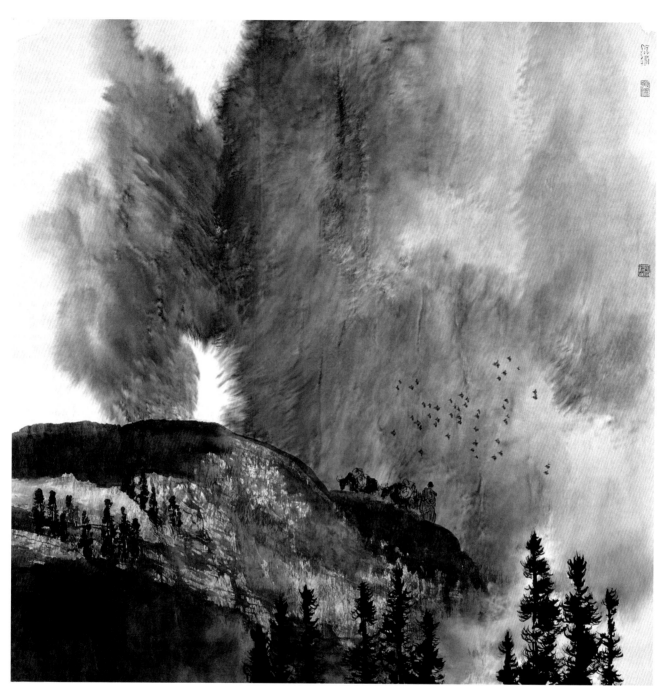

云卷千峰色 泉合万籁音

七、点景

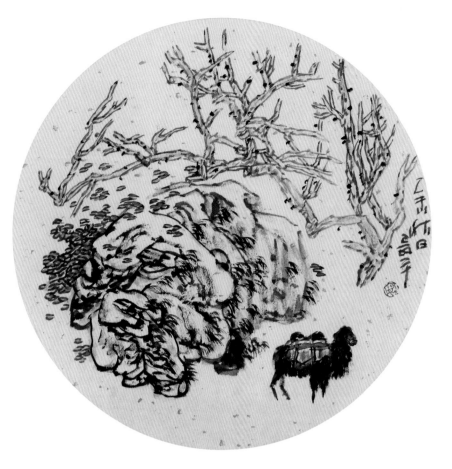

点景分人物类、动物类、车舟类、建筑类、景观类。

点景在画中比例虽小，却相当重要，画前要反复推敲，点景聚集的地方，是意境生发处，有画龙点睛的作用。点景要位置适当，应寥寥数笔，不可繁复，生动实在。要传神，学会简化概括的表现方法。要善于传达物情。点景是情景的表达，一幅画作往往会因点景的恰到好处而得到升华。

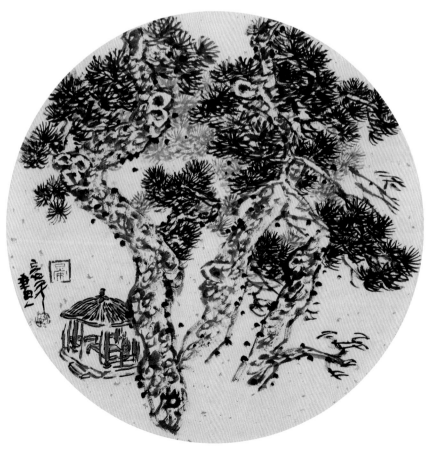

需要注意的是，点景要与山水之笔法相协调，笔法应生动、意趣充盈。人文景观的表现，以简、少、精为原则，表现手法可多样化，画面气氛、基调、风格相谐和。

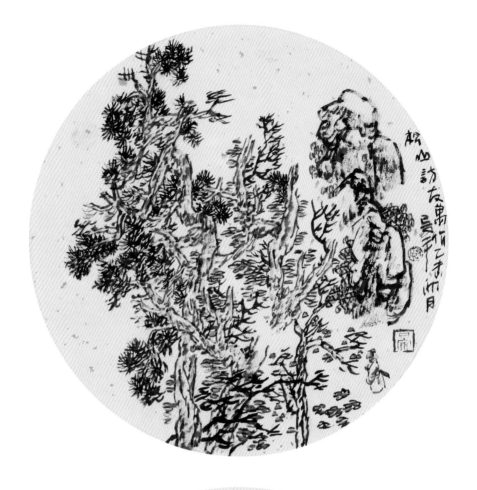

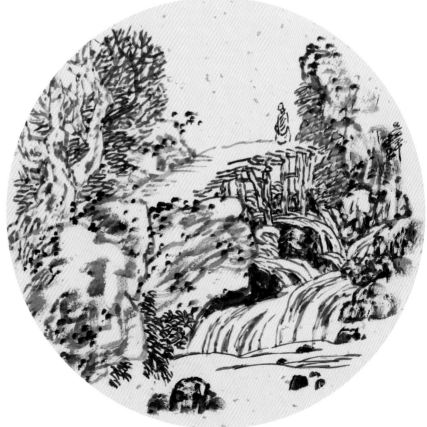

圆光四帧

八、山水画写生

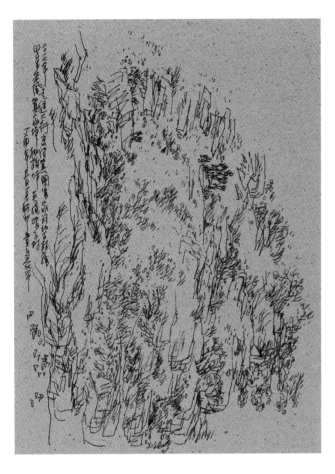

"外师造化"是向自然学习，称为"写生"，一为笔记，一为心记。外师造化要中得心源，众多优美的自然景观需要我们有领略美的心境和发现美的眼睛。

"笔记"为主的写生注重构写。搜集众多素材，选择理想的角度，详尽刻画。景物要渐次展现。画家要整体地观察、重点地刻画，着重取舍、提炼。"笔记"是"心记"的留痕，写生要集结胸中逸气，由心到手自然生发。

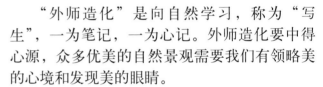

荆浩说："搜妙创真"。石涛言："搜尽奇峰打草稿"。是说要大量地长期观察、记录大自然中的奇妙之景，使囊中草稿万千，胸中丘壑如潮。

写生中两种倾向需要注意，一是对景、对物没有取舍，一味照搬。二是不尊重客观物象，写生中还沿用固定思维定式肆意编画，信手涂抹，失去师法造化本意，得不偿失。

写生中要有"游"心，古人所谓"山形步步移""山形面面观"，山近看如此，远看又不尽相同。春夏秋冬，朝朝暮暮景观各有特点。

写生中要有"悟"心，要能从客观物象中，迁想妙得，有感而画。

写生中要有"写"心，要坐得下、坐得住，画出自然万物本质特征，仔细观察，深入刻画把传统绘画中的表现技法，在写生中发挥出来。

写生中要有"记"心，发现好的景物、态势要迅速记录下来，并且要懂取舍，不是照单全收。记既是笔记，也是目识心记。

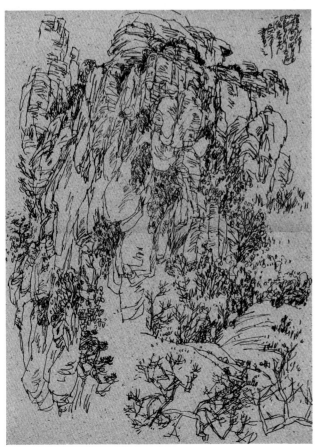

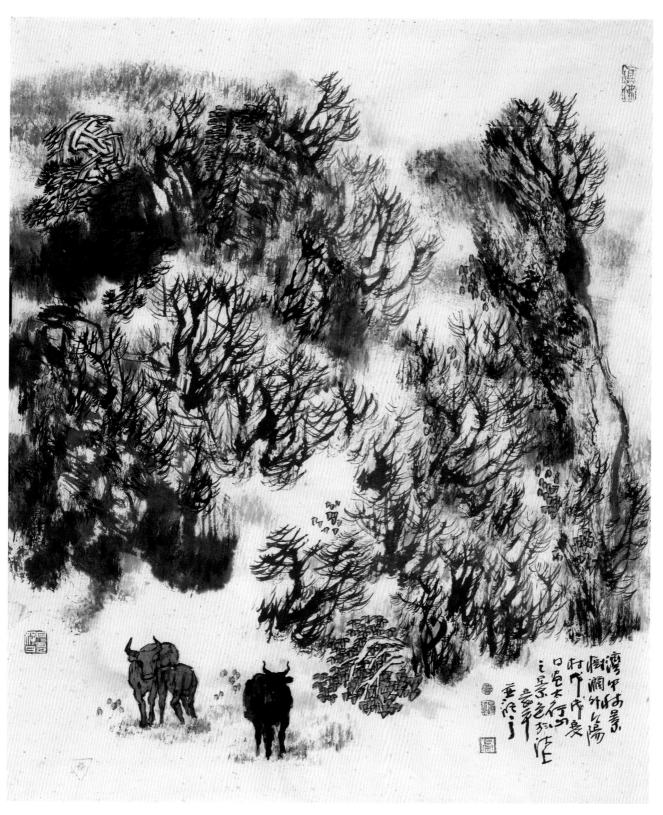

湾中秋景树　润外夕阳村

九、山水画创作

创作是学习诸多中国山水画技法及理论之后的最终目标，是一个人的文化素养、才情智慧、性格禀赋、生活阅历、审美观念、技能把握的体现。

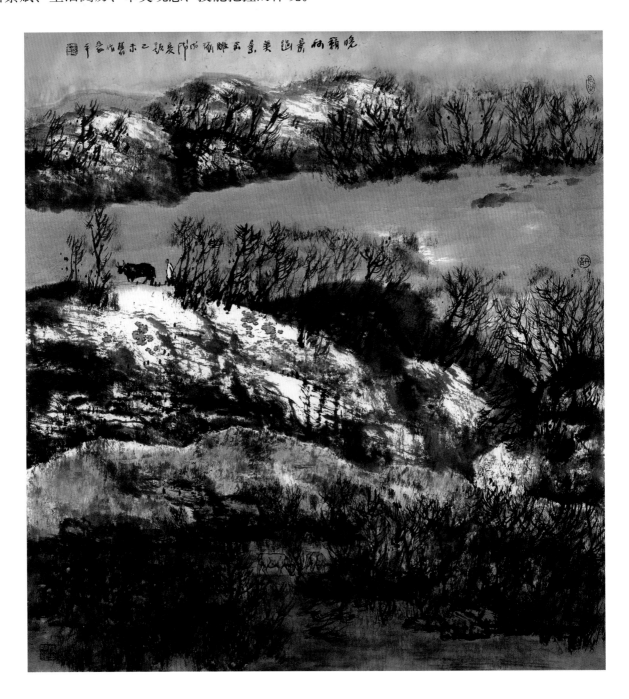

创作题材的五种获取形式

借鉴：从一幅或多幅他人作品中截取部分入画。

传移：参考他人表现形式和内容，扬长避短，各择所宜。

命题：确定表现主题、范围。

忆写：创作中不断将记忆中临习过的范本及写生融入。

联想：发挥自己创作想象的空间。

这个过程可长可短，因人而异，甚至可伴随研习者的一生，要能够不断的从中获得创作灵感，更加游刃有余。

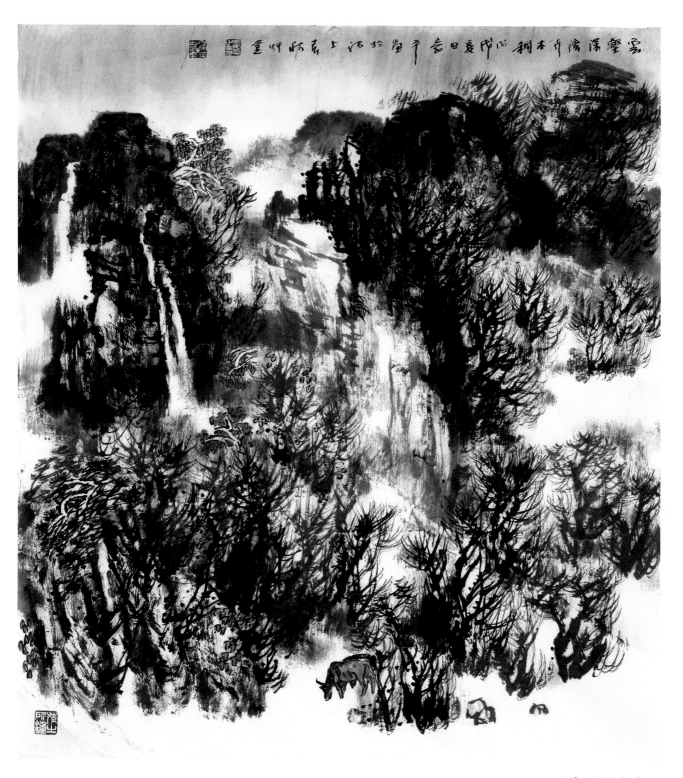

云壑深阴卉木稠

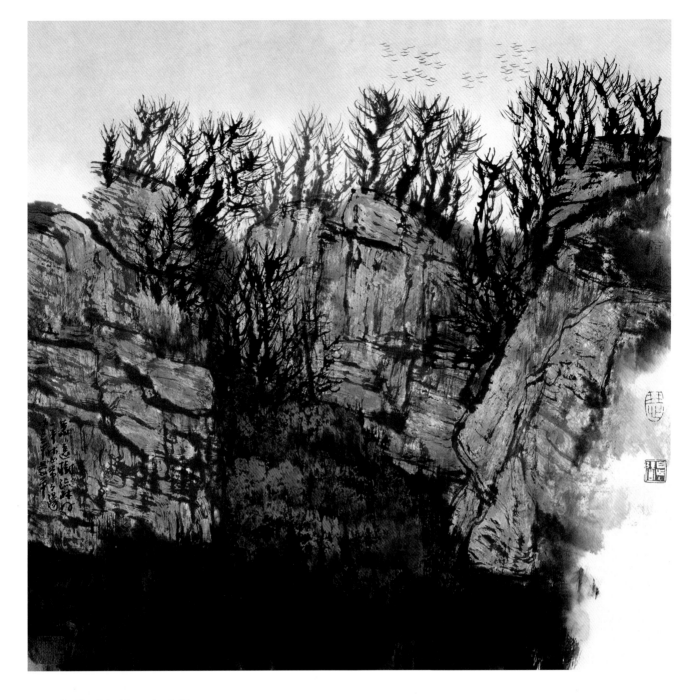

创作过程的几个阶段

初稿：可分成三类，即硬笔稿、墨线稿和设色稿，必须对写生稿进行取舍、提炼、升华，以符合创作者的需要。

落墨：贯穿创作活动的始终，需要对初稿进行"再创作"。

生发：弃稿挥毫，"以形写神""形神兼备"，于局部连续生发，妙笔环生、奇景迭出。此时弃稿不是弃离主题，而是为更加贴近主题。凭借作者的娴熟技法，充分发挥中国画创作的灵活性，在不断思考中完善画面。继续充实、完善画面，构图、落墨、设色，每个环节都要周密思考，并贯穿在创作活动的全部过程中。

收拾：收拾是"生发"的继续，总揽全局、起调整画面的关键作用。中国画有大胆落笔，细心收拾之说。一山一石如此，系统创作更是如此。要按原立意，调整画面布局，补正欠缺的地方，那些在创作中自然流露出的笔法、墨法要适当予以保留，因势利导，特别精彩的地方不要随意改动。能把精彩的地方最终保留下来，体现一个人的修为、素养。

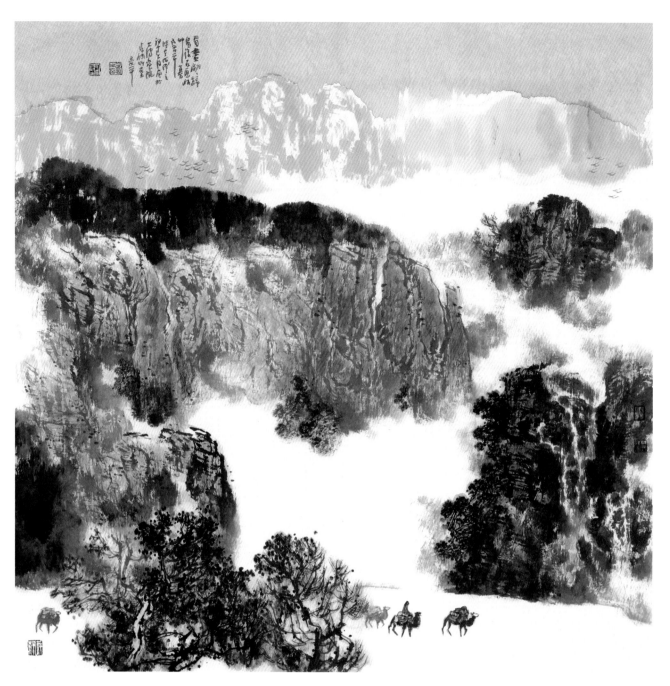

看尽翩翩归鸟后

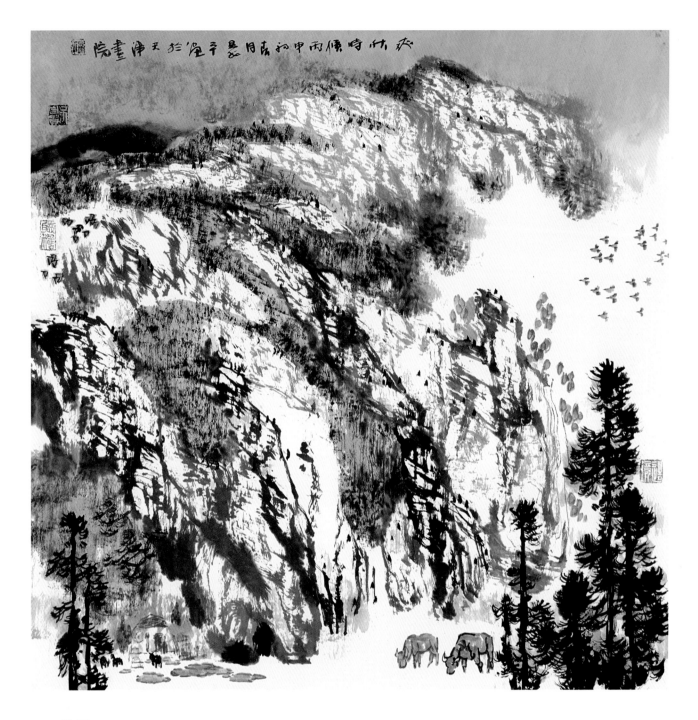

构图

"构图"是绘画的基本。南齐谢赫在"六法"中把"经营位置"作为一法则提出。要能深刻、强烈地反映出最典型、最生动、最本质的内容，使之格局新颖，意境深邃，气脉贯通。历代画家都对山水画创作的经营位置给予高度重视。

取舍恰当

生活中的创作素材很多，不一定都能成为创作题材，大自然千岩万壑、树草丰茂、气象万千，要学会增删有余。取舍之道在于取精用宏，突出新、奇、精，用长舍短，当有卓识。要有强烈的独创意识、敏锐的审美眼力和大胆取舍的决心。

主宾呼应

要突出"主"的地位。画面的主景面积一般应比辅景的面积大、分量重。主景在表现时应着意刻画，力求形状鲜明。

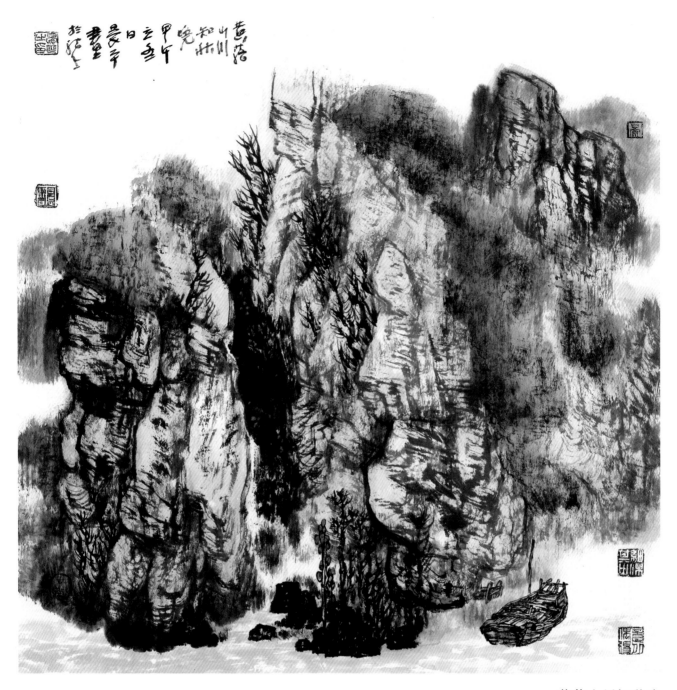

黄落山川知秋晓

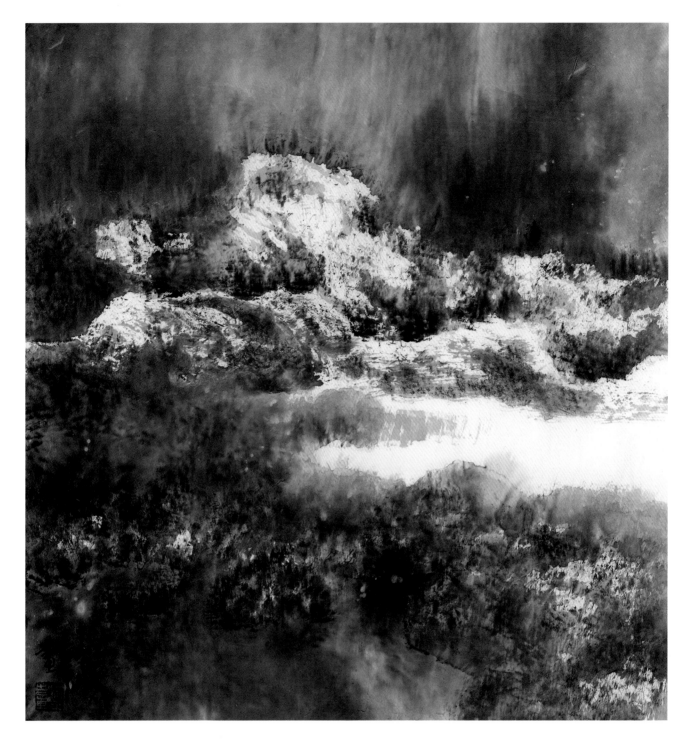

取势安排

　　"势"，是景物的势态。古人强调"咫尺有万里之势"，中国山水画独特的透视方法，为取景造势提供了极为有力支撑。首先取大势，抓大效果。画要先能造险，然后平险。有险奇、动静的结合。古人总结出的透视关系为："自山下而仰山巅谓之高远；自山前而窥山后谓之深远；自近山而望远山谓之平远。高远突兀；深远重叠；平远冲融"。历代中国山水画家用此三远法创作出了许多的国画精品，应当充分研习、借鉴。董源构图一般取势平缓稳重；范宽以画面气势磅礴而著称，构图多采用高远法；马远、夏圭采用的重峦叠嶂式的繁复构图刻画十分细致。

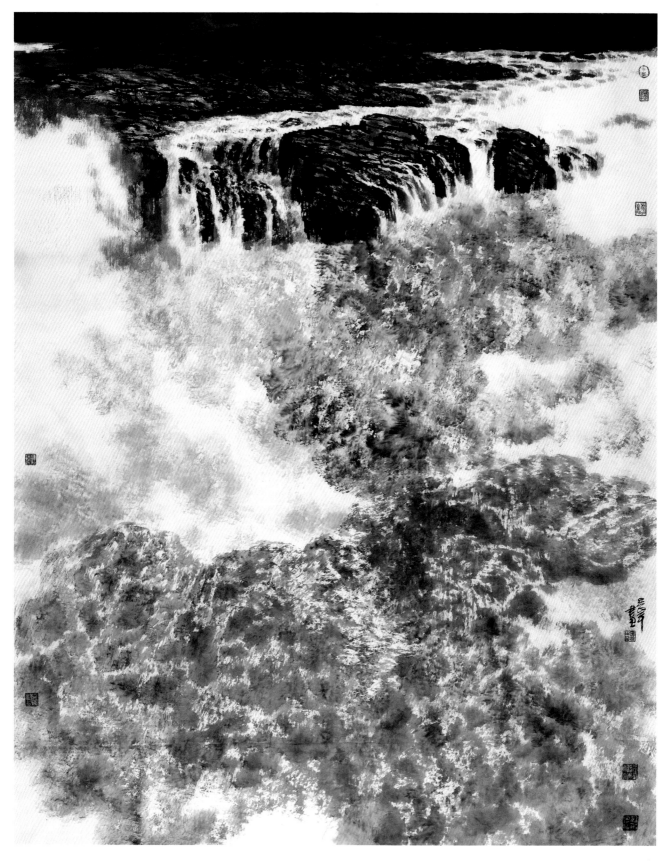

雷声

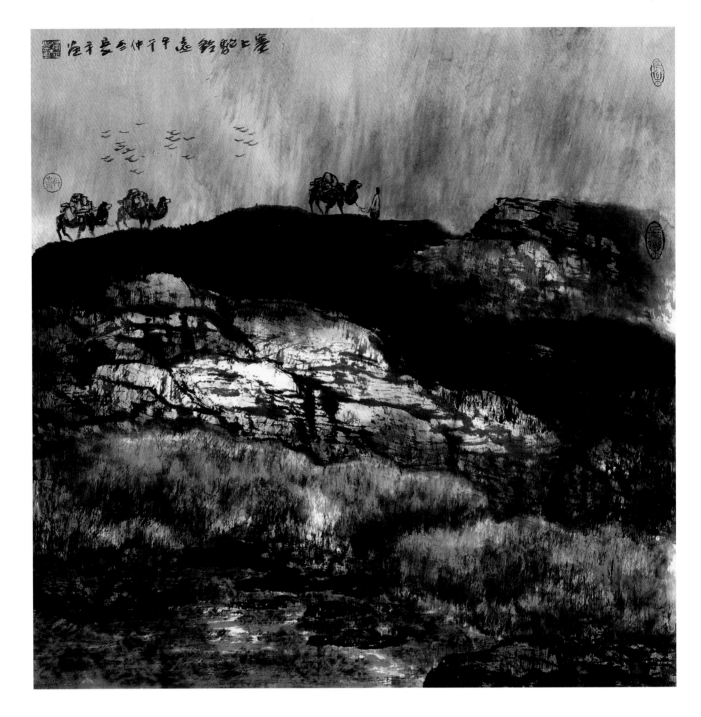

虚实相生

一幅作品如果虚实处理得当，整幅画将洋溢出生动气息。

用不同层次景物之间出现的浓淡差异，强化表现物象，这种具有主观创作意图的虚实处理，营造出画面的节奏之美，能给读者带来无限的遐想。画贵能虚，虚生万物。元代画家多宗北宋，变繁为简，寓实为虚，虚中有实，虚较实为难。观云林画作，多幽淡天真，气象萧疏。宋代郭熙在《林泉高致集》中指出："山欲高，尽出之则不高，烟霞锁其腰则高矣。水欲远，尽出之则不远，掩映断其派则远矣。"这两者都是于画作中运用了"虚"从而产生了高大与深远的意境。说明了创作手法中，虚与实的美感作用。虚，往往能使整个画面空灵。虚中有实，柔内含刚，融洽分明，元气淋漓，皆由虚中得来。

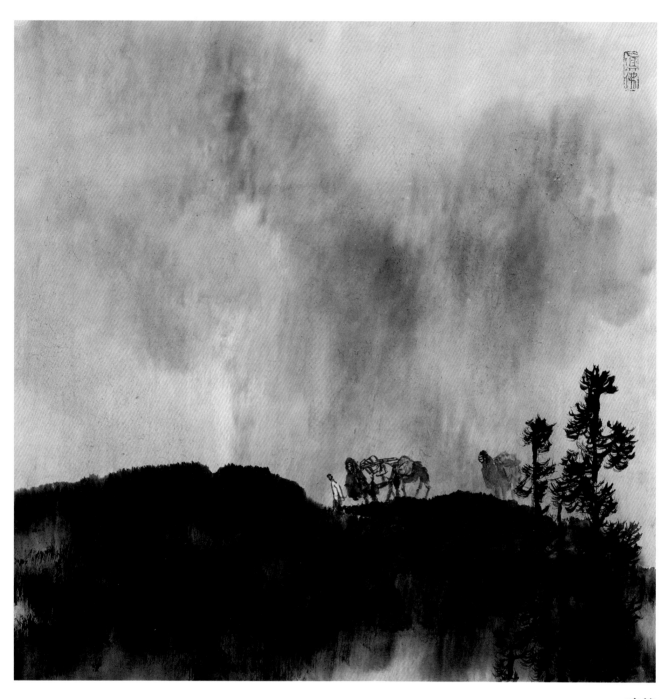

晚籁

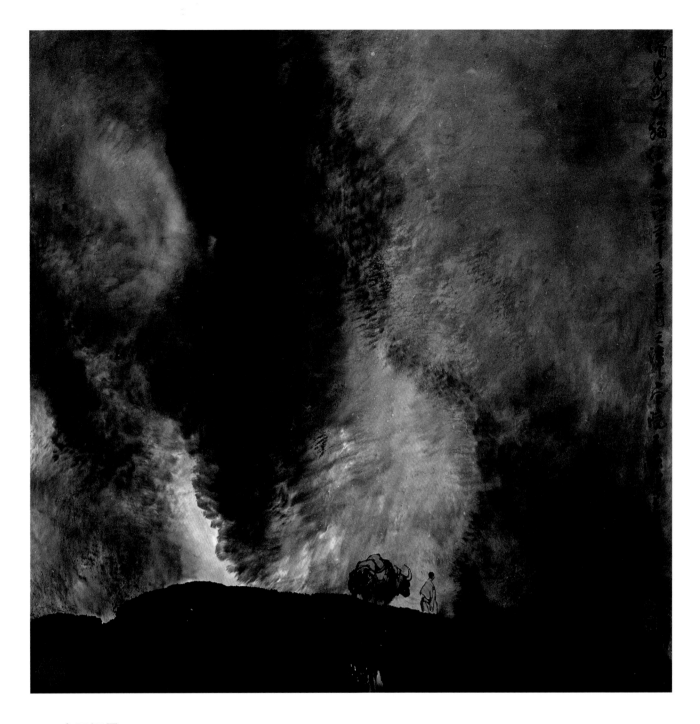

水墨运用

墨有焦、浓、淡、干、湿。

破墨法：一是有意将完整的形态处理成不完整。另一层意思是通过水墨冲撞的方法，打破规则化的笔墨结构，破坏原有的效果以追求另一种意趣。破墨过程中既追求偶然，又不能完全背离画面需要。墨法中的浓破淡、淡破浓、浓淡互破的冲撞，产生特殊的笔墨味道。这种破法往往在画面中一两处有所应用，少见满纸皆破者。

泼墨法：本质上是一种大水量的墨态运动。不拘常规法则，随纸面墨象而应变。

泼色法：往往是在泼墨基础上进行，以墨托色，这样画面不漂、不浮、不躁。可在墨干后进行，亦可趁湿泼色，使之相互渗化，使墨色有机结合，相得益彰。

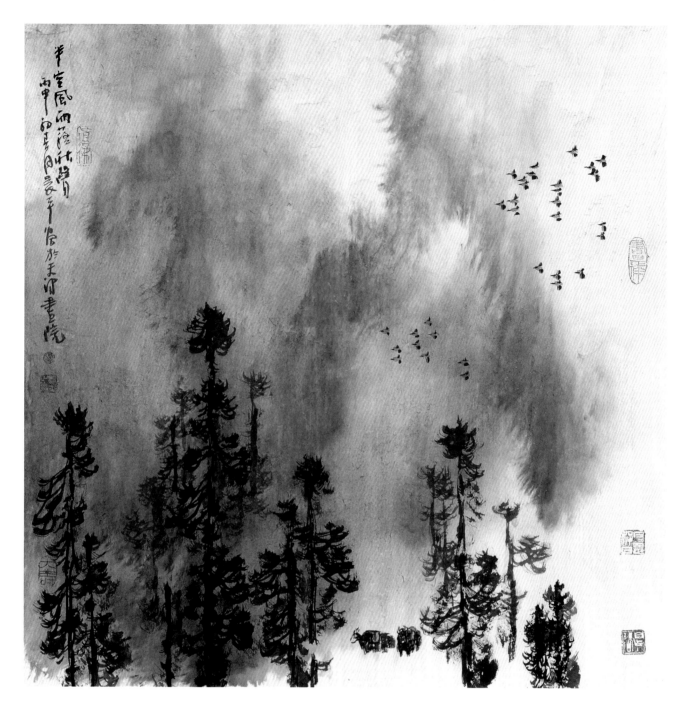

　　生宣中墨的变化靠水，熟宣及金箔等特种纸在用水的基础上需利用一些手段。如利用画材角度的倾斜，达到表现效果。特别是单一墨色的运用，要将墨的"五色"充分表现出来，做到黑能一点如漆，亮能墨色透明。画面既要深厚稳重，又要单纯亮丽。

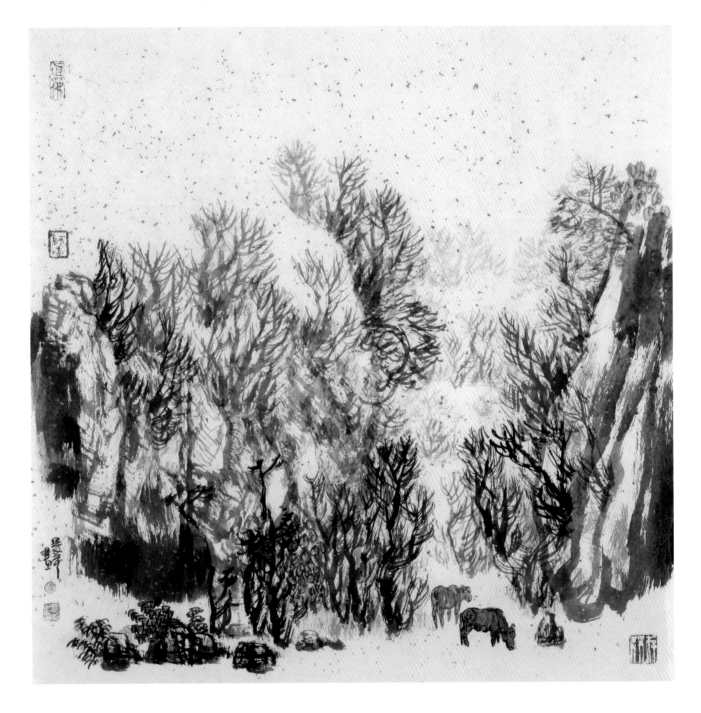

疏密有致

绘画要求"密不容针，疏可行舟，密不相犯，疏而不离。"疏密的处理，关键在密处。初学者每每担心笔墨一经重叠，有损画面，便不敢深入刻画。其实密是至密，不是死黑，至密处仍须见虚灵。

疏与密也是相对而言，疏中有密，密中也有疏。黄宾虹所谓："一炬之光，通体皆灵。"即是此意。古人密不透风，疏可走马，亦是此意。疏密关系的理解应用，可贯穿画家一生的绘画道路。疏与密、虚与实是一对孪生，疏与密多指用笔，实与虚一般比之用墨。

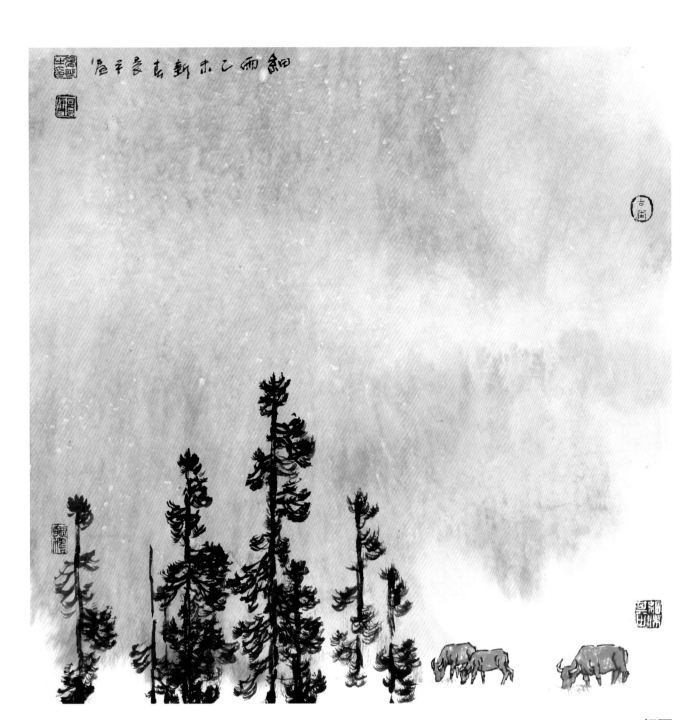

细雨

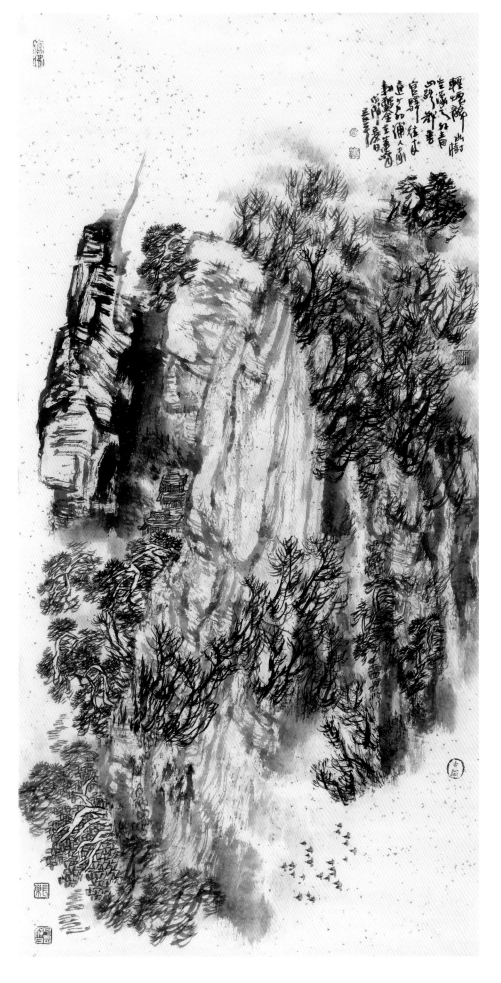

曲境开合

丘壑幽邃，别有曲境。能使画面生成无限的美感。

运用曲法构图，抓住整体山势走向，利用山径迂回和飞泉来烘托气氛、制造效果、导入纵深。中国绘画讲究"饱游沃看"，欣赏强调可居可游。

山水创作中，古人盛绩，至今难以超越。那些掩映在山水间的，或高桥新柳，或湖涨净渔，或村西夕照，或潭渚霜林，或林皋待月的自然景观，常让人展观再四，钦感不已。研习者要善于触景生情，变而愈化。让画面纵逸多姿，曲有回长。

开合是构图的形式范畴，默契是构图的内在联系。整体、连贯、深邃、自然，一幅画的开与合是相对而言的。有大开合，小开合，开与合之间的关系有默契的联系。要想在画面中造势和生情，就要大胆布置画面创作中的开合。

十、作品欣赏

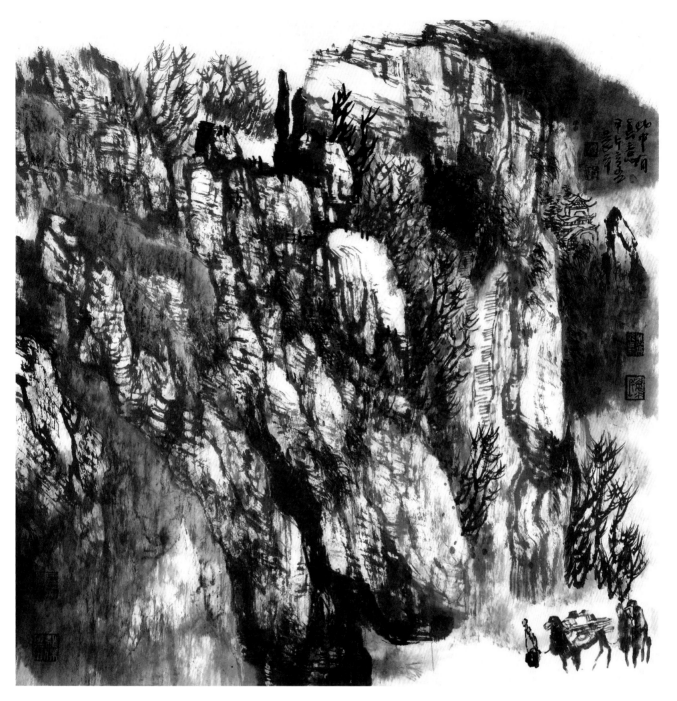

此中有真意

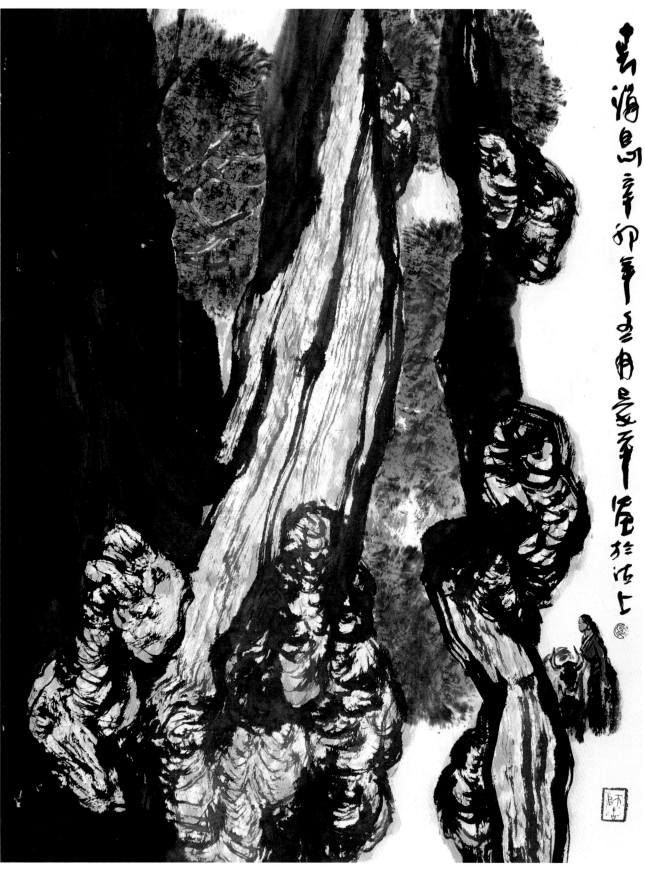

春消息

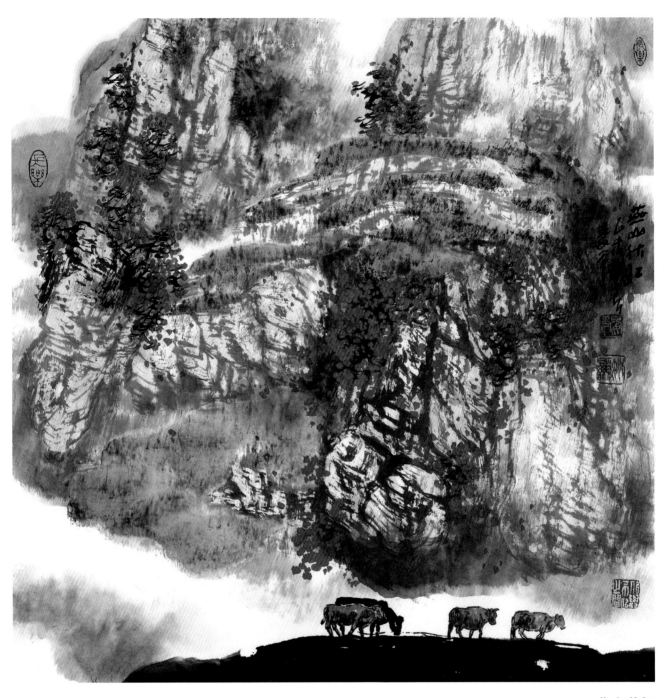

燕山秋红

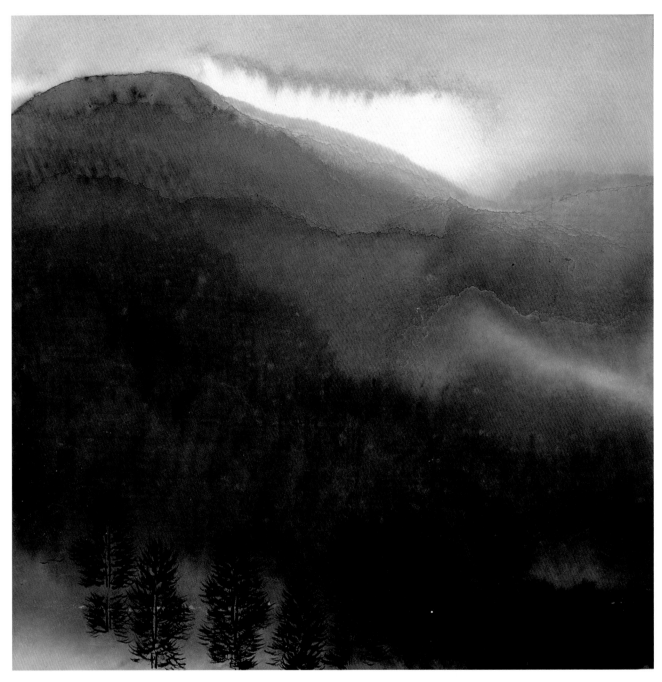

断云泼山色 轻风漾秋光

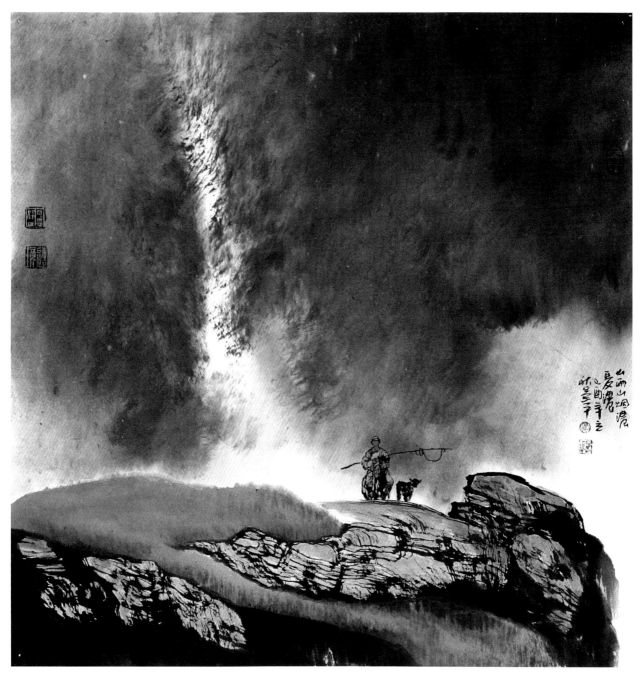

山雨山烟浓复浓

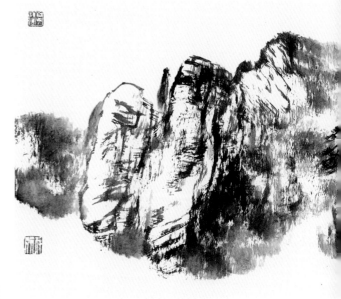

松山风云

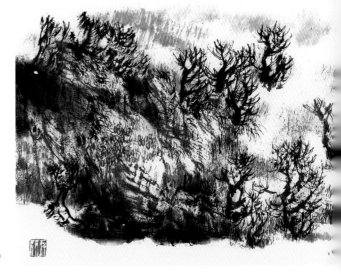

太行初雪

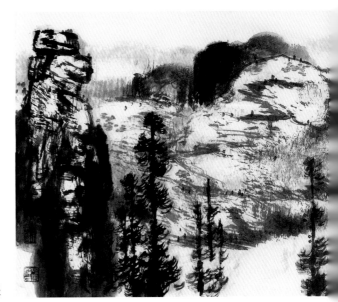

紫气东来

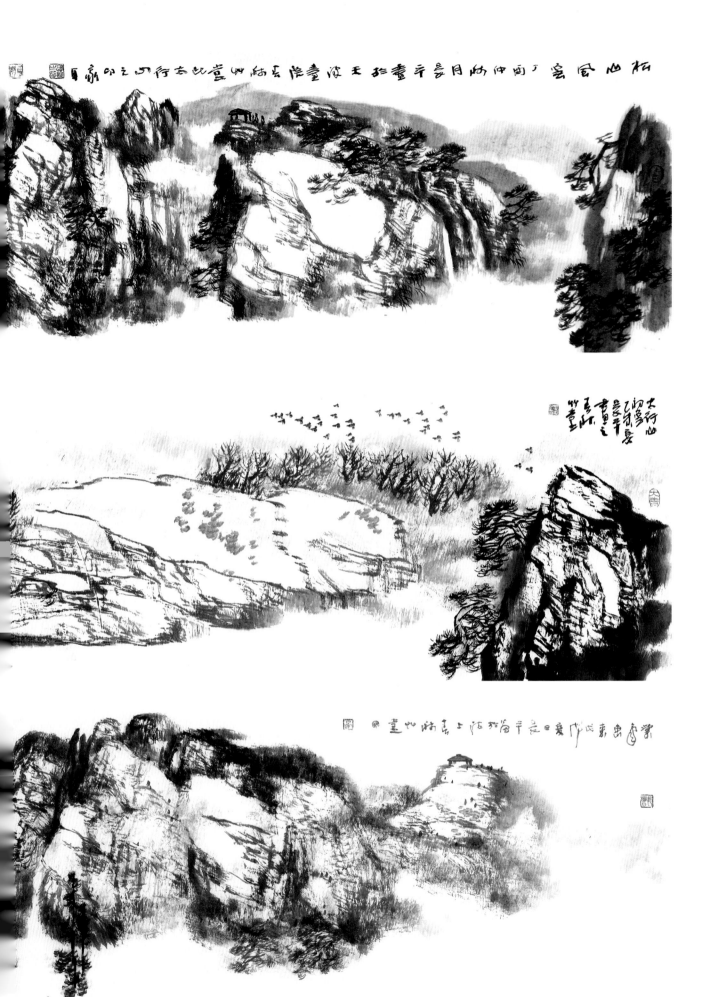

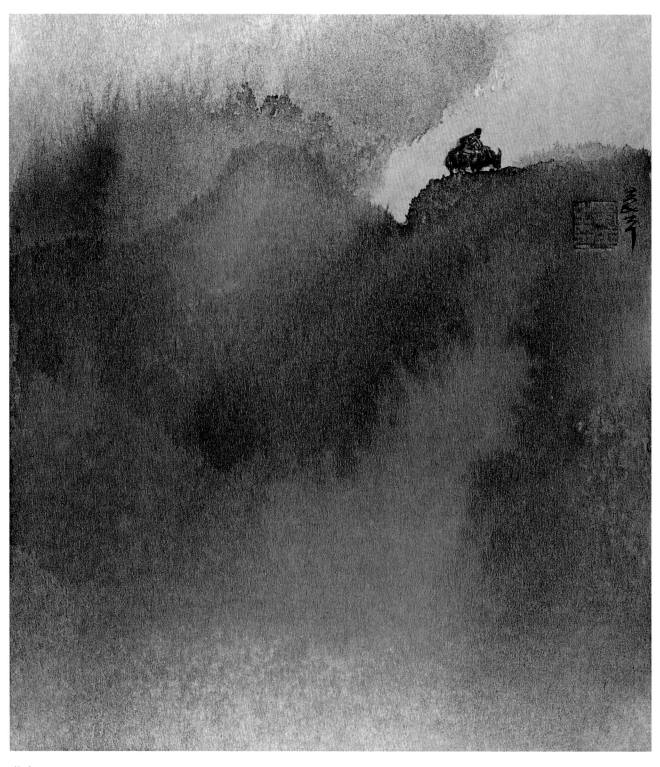

暮归

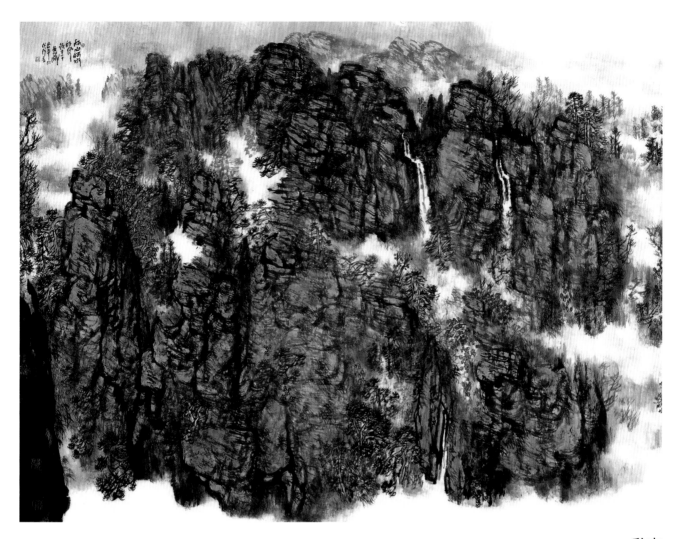

秋声

浓烈太行情结　壮哉祖国山川

——评晏平山水画（代后记）

作为我国东部地区的重要山脉，太行山不仅在地理上具有举足轻重的地位，更是众多画家施展创作才略的圣地。这正是个"江山代有才人出"的年代，当代山水画画家中，钟爱太行山的大有其人，而天津画院的美术家晏平正是其中的佼佼者。从他那气势恢宏、吞吐山河的豪迈笔触中，人们能深刻地感受到他内心浓烈的太行情结与对祖国山川大美的真心热爱。

作为山水画家，晏平深知中国山水画的理格底蕴。如果不能经年徜徉山水之间，那所画作品只有形而不具备魂。因此即使已经是天津画院副院长，晏平依旧常常深入自然之界，聆听大自然的悦人清音，捕捉奇妙的瞬息灵感，正是无数次的经验积累，才能凝练出自己匠心独具的创作方法。那些画出的嶙峋怪石、奔流涌泉、千年古院、青翠树林不仅仅是天赐之景，更是作者内心率性情感的真实体现。在《山水自清灵》《家在云山深处》画作中，最吸引目光的莫过于巍峨矗立的巨大岩石。作者用无数纷乱繁杂的线条构建岩石的形状，下笔粗放纵恣，提按顿捺都苍劲有力，皴擦勾染间既刻画出太行山脉的险象环生，又展示了作者精巧利落的构图布局。他曾经说过："善用笔者善用墨"，这正是他绘画水平的绝佳自白。晏平很喜欢用鲜艳醒目的色彩搭配墨色，仅在山头点缀一些黄色花朵，或开出星星点点的红花，就足以让有些单调的画面流露出新鲜的生命意趣。如不是胸中装有太行名胜，恐怕也不会有这般回味悠荡的、令人神往的精品佳作了。

在晏平所有作品中，形式最特别、最震撼的莫过于《暮霭》《归驼》《暮归》等画作。暮，顾名思义是指黄昏时分的景色，天地间上下融为一体的昏黄，竟没有边界线之分。在这昏黄的背景下，作者运用焦、浓、重、淡、清的不同墨色进行大面积渲染，几乎完全没有线条的勾勒，仅仅依靠不同阴影的浅微变化塑造不同景物，从而营造了一种迷离开阔的氛围，对作者的画技是不小的考验。那孤独骑着骆驼踏上归途的旅人，成为一个小小又夺目的缩影，最终将会隐没在连绵起伏的山脉中；山间终日烟雾缭绕，稍不熟悉就极易迷路，但那种终将走向光明的精神，可谓是中华民族自强不息的象征。

中国传统文化，晏平一直十分热爱，这从其作品中也可反映出来。为画作命名同样是他画作的一大亮点，他喜欢以耳熟能详的诗歌命名，如《春江潮水连海平》《海上明月共潮生》，有的干脆用自己创作的诗句，如《雨后曾香色 风来遁草香》，着实得见作者扎实深厚的诗文造诣。个人还十分喜爱晏平作品中的一些具有意向性的动物。不论是忍辱负重的骆驼，还是齐整归去的大雁，或是屹立枝头的乌鸦，以及目视远方的奔牛，都为以静态为主的山水画增添了盎然生机。他的画作既有动感十足的流动性，又有着悠韵雅致的诗画境，人们会在这些巨幅山水面前驻足细细品鉴，每一遍都会体会到新的感受。

"中国画讲究气韵生动，虚实相生，讲究空白的妙用。空间物象，虚处不够实处找，实处不够虚处找，黑白的处理可使画面产生无穷的变化，是表现中国画生命意识、空间意识、时间意识的舞台。"这是当代国画家晏平关于中国画的深切感悟。从事绘画四十余年以来，晏平将全部创作激情付诸壮丽风景，所取得的成就有目共睹。他的绘画风格是基于多年耕耘经验基础上又加入自己个性的表现手法，其山川更加奇险，流水更加俊逸，从中能读出作者追求内心宁静平和、看淡凡世一切喧嚣的性格特征。

<div align="right">

萧平

2015年4月于南京

</div>

青田山水记临

山水画技法疏解

崔沧日 著

西泠印社
出版社